西游画谱

陈岱青 编著

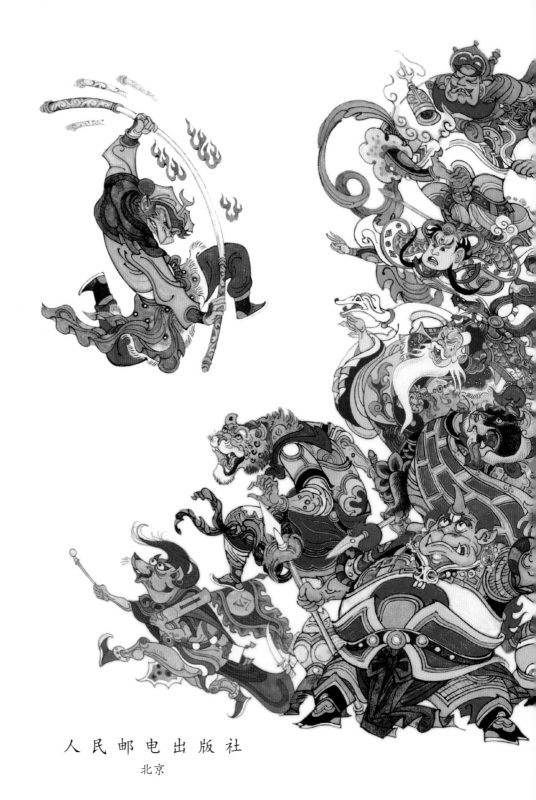

人民邮电出版社
北京

图书在版编目（CIP）数据

西游画谱 / 陈岱青编著. -- 北京：人民邮电出版
社，2023.11
ISBN 978-7-115-62074-3

Ⅰ．①西… Ⅱ．①陈… Ⅲ．①中国画—作品集—中国
—现代 Ⅳ．①J222.7

中国国家版本馆CIP数据核字(2023)第119670号

内 容 提 要

　　《西游记》作为我国魔幻现实主义的开创作品，主要讲述了孙悟空、猪悟能和沙悟净三徒弟护送师父唐僧去西天拜佛取经，沿途遇到九九八十一难，一路降妖伏魔，化险为夷，最后到达西天、取得真经的故事。

　　本书是《西游记》人物绣像，共绘制了170多幅图，超过200个西游人物，其中针对主要人物还绘制了不同时期、不同身份的不同形象供读者了解、鉴赏。

　　本书适合喜欢《西游记》、喜欢收藏画集、喜欢传统文化的读者阅读。

◆ 编　　著　陈岱青
　　责任编辑　魏夏莹
　　责任印制　周昇亮

◆ 人民邮电出版社出版发行　　北京市丰台区成寿寺路 11 号
　　邮编　100164　　电子邮件　315@ptpress.com.cn
　　网址　https://www.ptpress.com.cn
　　天津善印科技有限公司印刷

◆ 开本：889×1194　1/20
　　印张：9.8　　　　　　　　　　2023 年 11 月第 1 版
　　字数：242 千字　　　　　　　 2023 年 11 月天津第 1 次印刷

定价：168.00 元

读者服务热线：(010)81055296　印装质量热线：(010)81055316
反盗版热线：(010)81055315
广告经营许可证：京东市监广登字 20170147 号

序　言

路在脚下。

书画纸墨间，点点勾画成。创作之乐，与创作之成同在。绘画是我所爱，也是我所业。

我自幼喜爱《西游记》，于前几年巧遇契机，根据《西游记》之记述，辅以我的想象和创意演化，先是创作了百幅人物肖像，其后又添加了数十幅。这是我继《镜花缘画谱》之后的第二部古典神话小说主题之作。

感谢恩师、中国人物画大师戴敦邦先生为本书题写书名；感谢小友林俊文先生搜寻原作章回出处和文字描写；感谢读者朋友们的大力支持。我想，这本画册的出版只是一个起点，我将陆续呈献一系列的创作给大家。谢谢！

陈岱青

二〇二三年九月八日于珠海板障山麓

目 录

第 1 篇

取经师徒

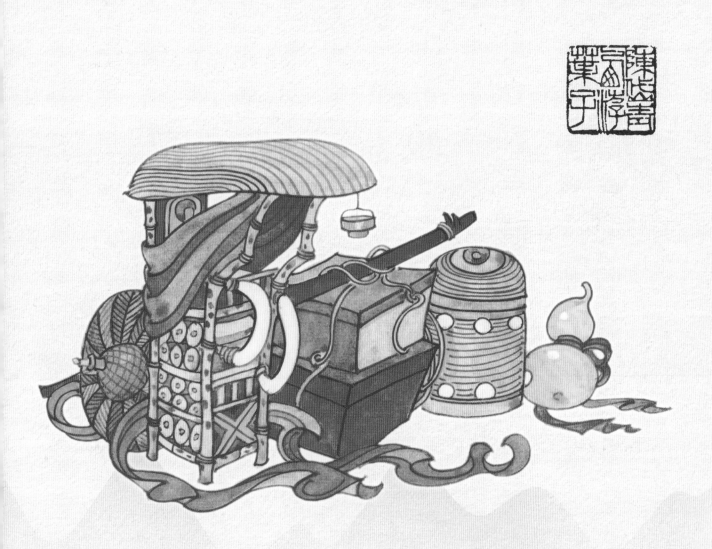

师徒取经路

出自《西游记》第二十三回至一百回
求经脱瘴向西游，无数名山不尽休。兔走乌飞催昼夜，乌啼花落自春秋。

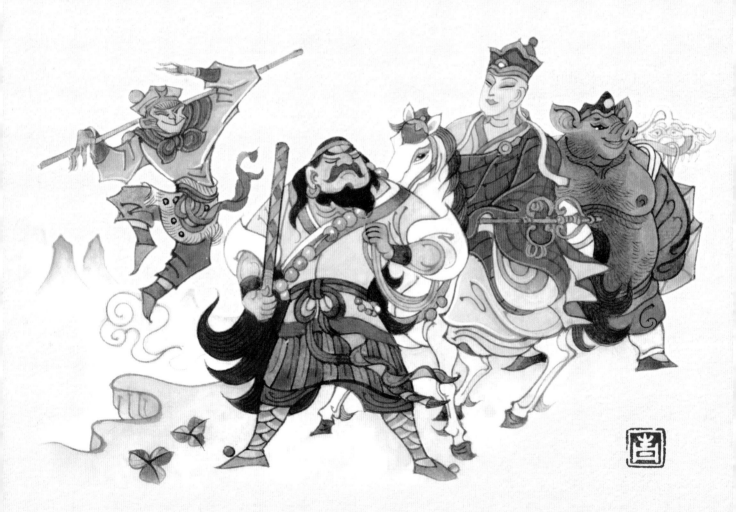

出自《西游记》第一回
三阳交泰产群生，仙石胞含日月精。

石　猴

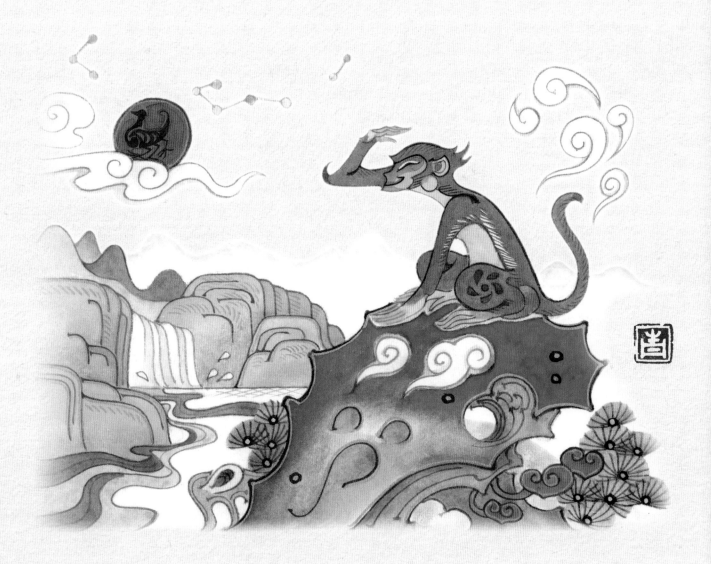

美猴王

出自《西游记》第一回
有缘居此地，天遣入仙宫。

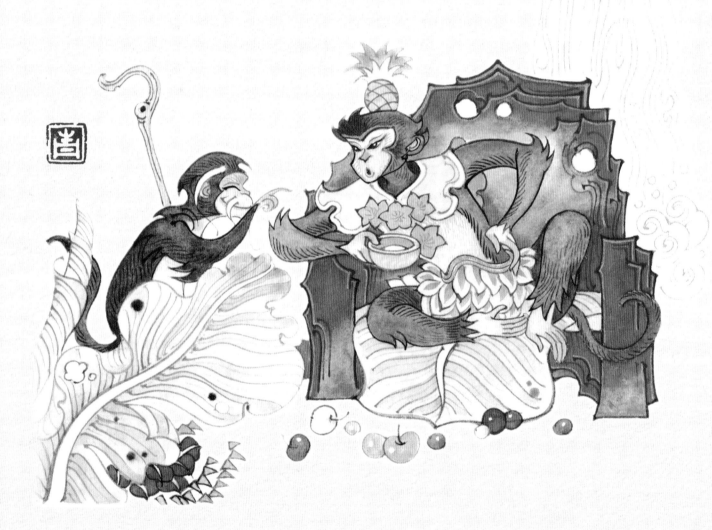

出自《西游记》第一回
鸿濛初辟原无姓，打破顽空须悟空。

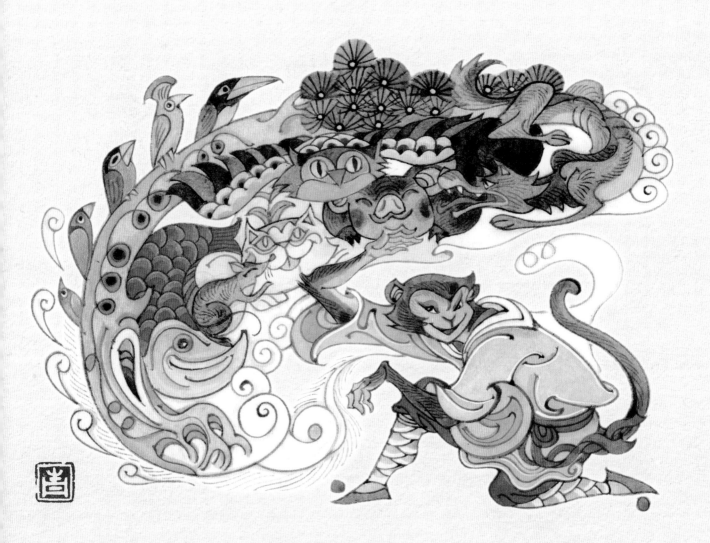

弼马温

出自《西游记》第四回

弼马昼夜不睡，滋养马匹。那些天马见了他，泯耳攒蹄，都养得肉肥膘满。

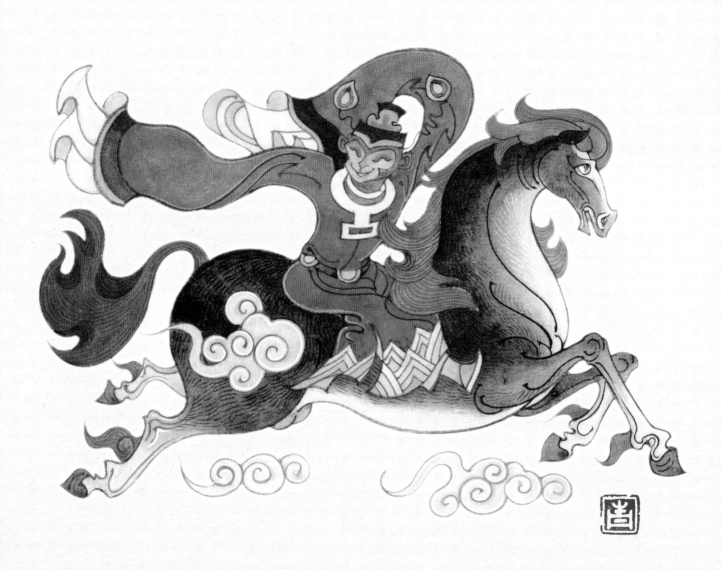

出自《西游记》第四回至第七回
十万军中无敌手，九重天上有威风。

齐天大圣

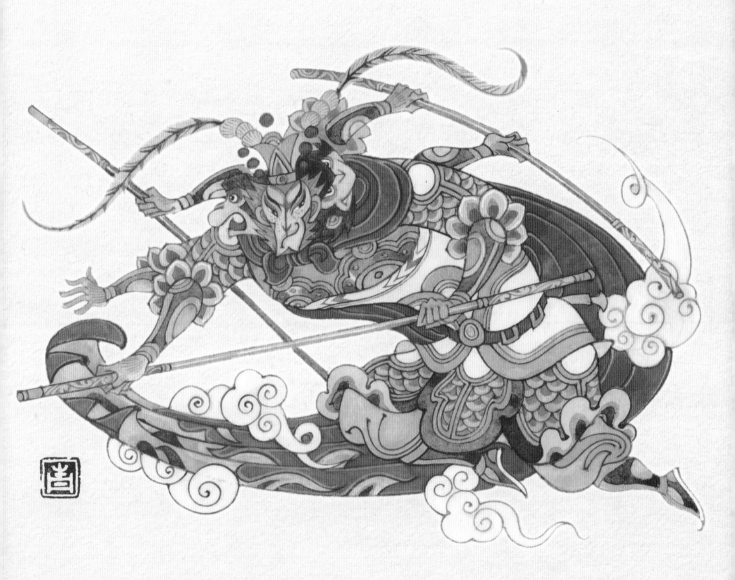

孙行者

出自《西游记》第十四回至第一百回
你去乾坤四海问一问，我是历代驰名第一妖！

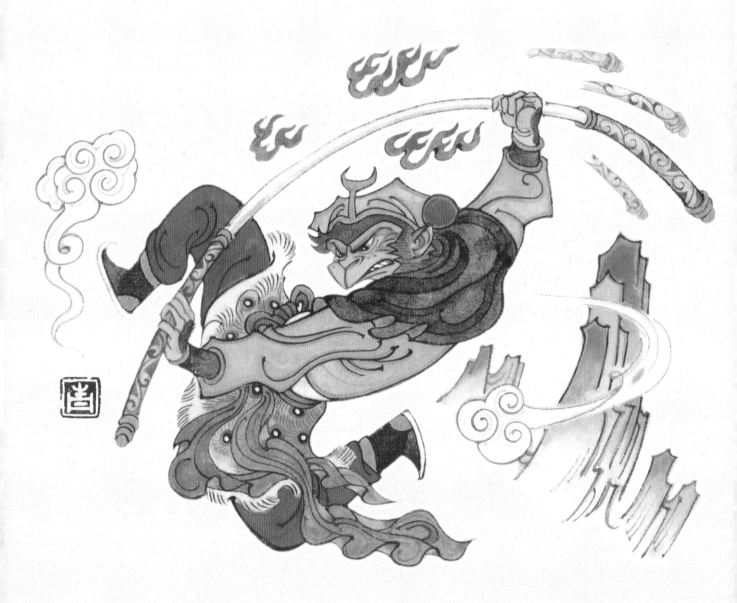

出自《西游记》第一百回
如来佛祖因悟空隐恶扬善，在途中炼魔降怪有功，全终全始，加升大职正果，为斗战胜佛。

斗战胜佛

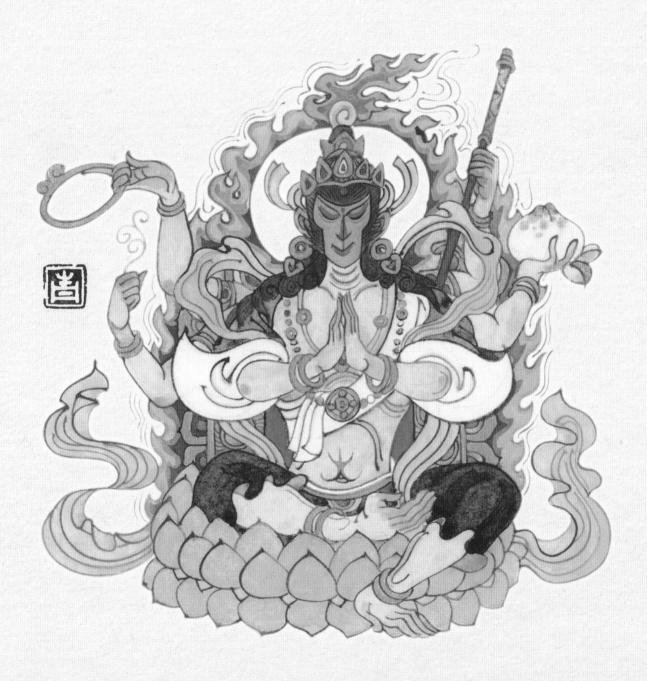

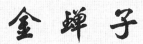

金蝉子

出自《西游记》第十一回

灵通本讳号金蝉：只为无心听佛讲，转托尘凡苦受磨，降生世俗遭罗网。

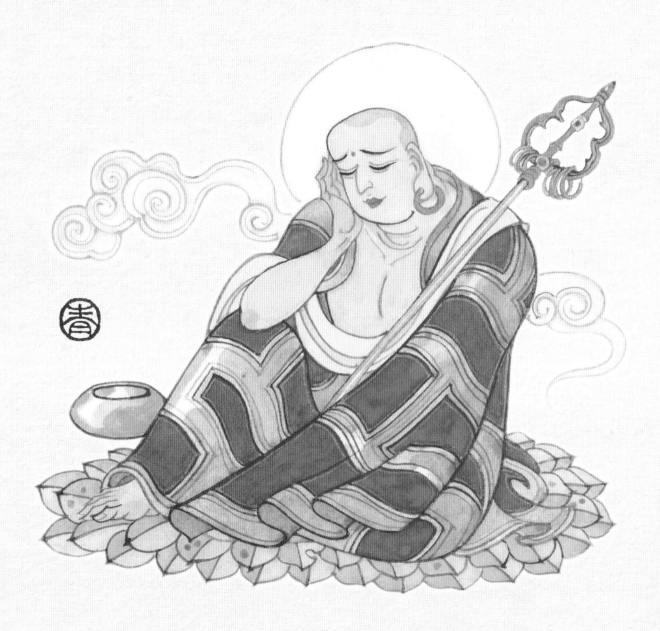

出自《西游记》附录
出身命犯落江星，顺水随波逐浪泱。

江 流 儿

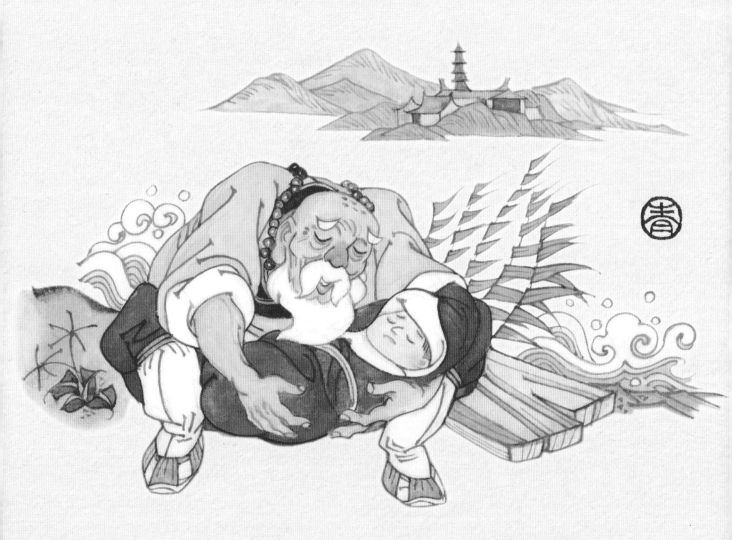

西游画谱

唐三藏

出自《西游记》第十二回至第一百回
诚为佛子不虚传，胜似菩提无诈谬。

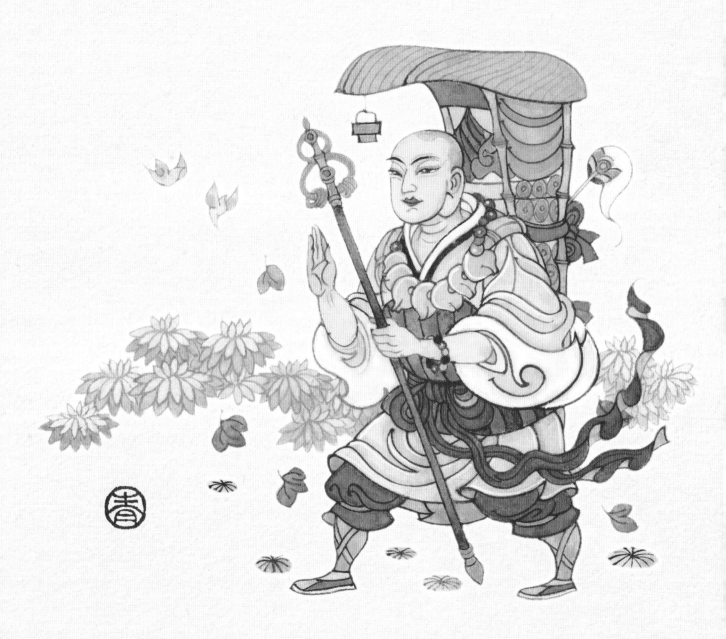

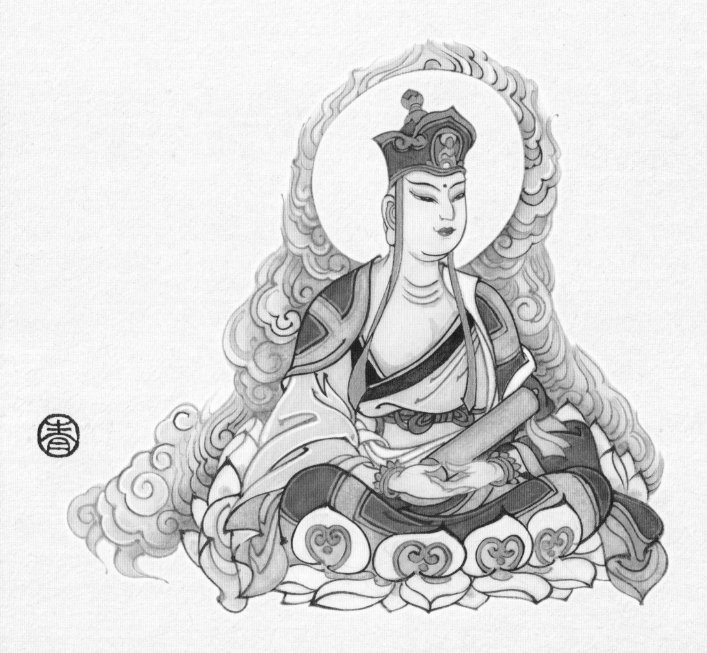

出自《西游记》第一百回
唐僧出大唐后，在五行山收得大徒弟孙悟空、在鹰愁涧收玉龙为坐骑、在高老庄
收猪八戒为二徒弟、在流沙河收沙悟净为三徒弟。师徒四人齐心协力，共赴西天。

旃檀功德佛

天蓬元帅

出自《西游记》第八回
敕封元帅号天蓬，钦赐钉钯为御节。

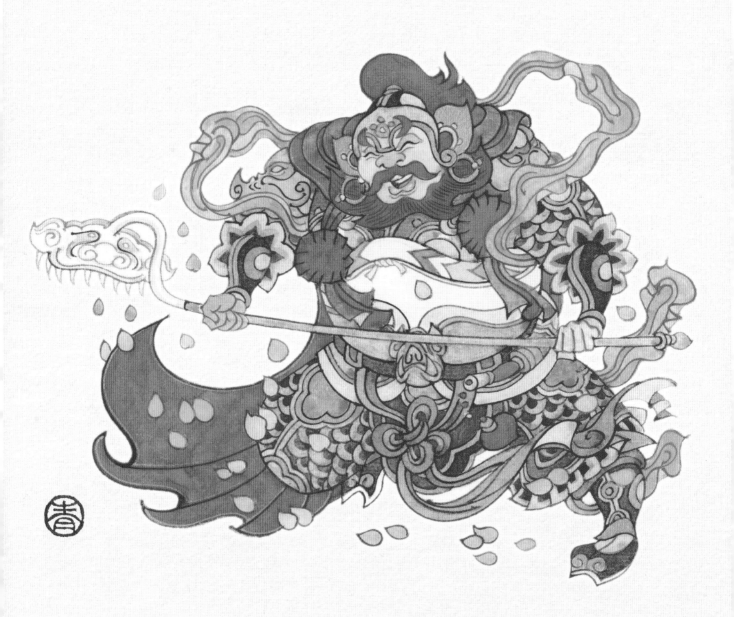

出自《西游记》第八回
卷脏莲蓬吊搭嘴，耳如蒲扇显金睛。獠牙锋利如钢锉，长嘴张开似火盆。

猪刚鬣

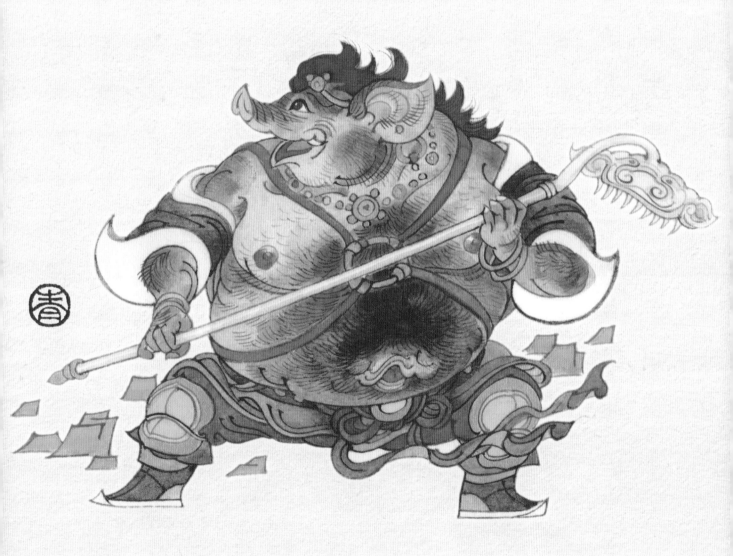

猪悟能

出自《西游记》第十九回至第一百回
黑脸短毛，长喙大耳；穿一领青不青、蓝不蓝的梭布直裰，系一条花布手巾。

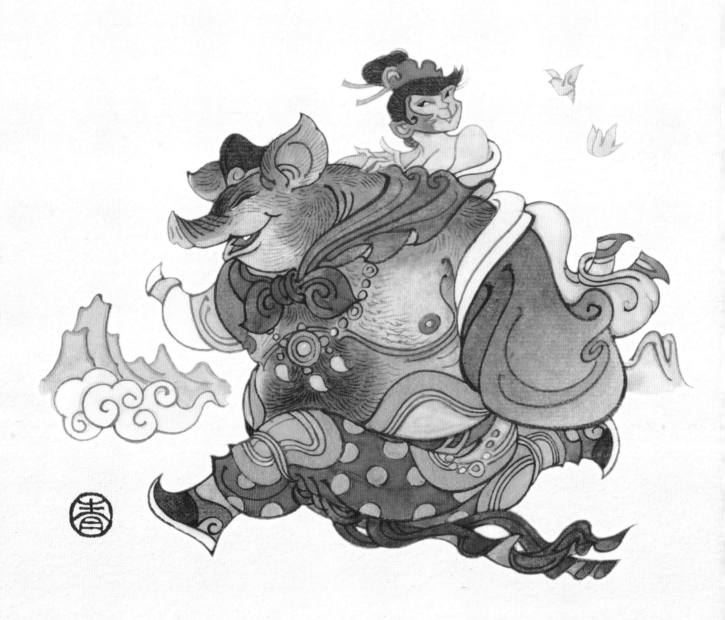

出自《西游记》第十九回至第一百回
匾担还愁滑，两头钉上钉。铜镶铁打九环杖，篾丝藤缠大斗篷。

猪 八 戒

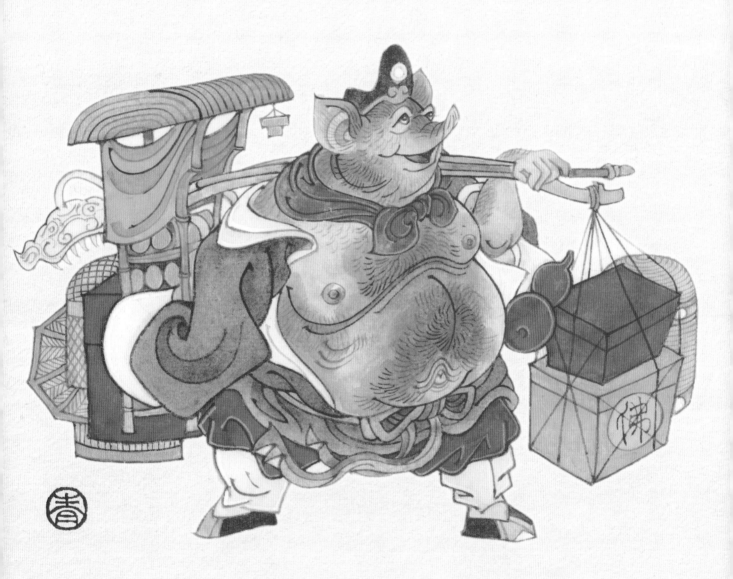

呆子

出自《西游记》第十九回至第一百回
猪八戒拜了唐僧为师后，一路上因为自己好色的毛病犯了不少错误。

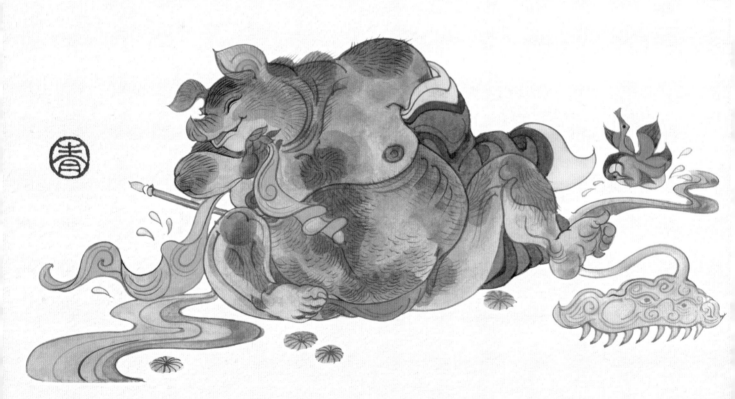

出自《西游记》第一百回
猪八戒保唐僧在路，却又有顽心，色情未泯。因挑担有功，被如来佛祖封为净坛使者。

净坛使者

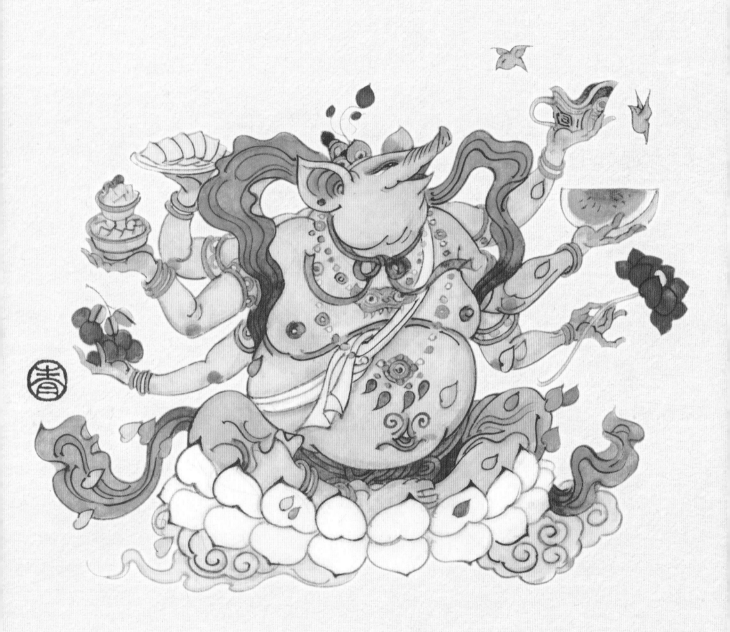

卷帘大将

出自《西游记》第八回
玉皇大帝便加升，亲口封为卷帘将。

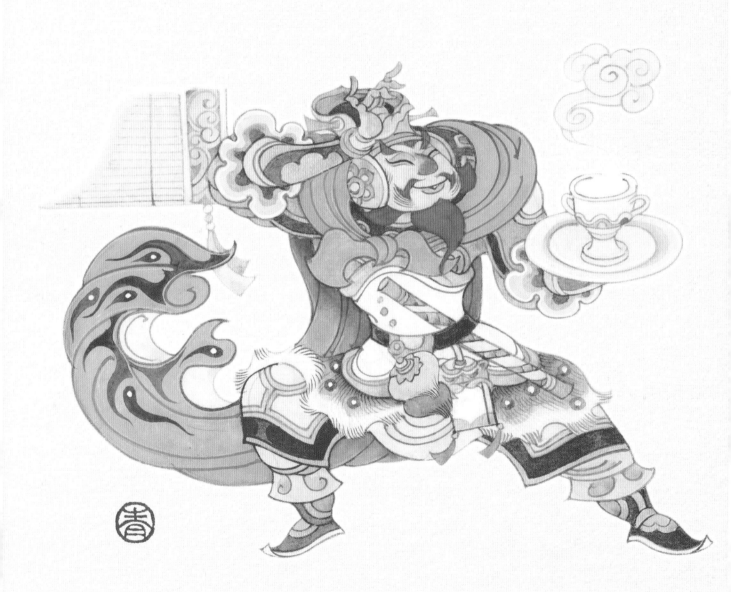

出自《西游记》第八回、第二十二回
一头红焰发蓬松，两只圆睛亮似灯。不黑不青蓝靛脸，如雷如鼓老龙声。身披一领鹅黄氅，腰束双攒露白藤。项下骷髅悬九个，手持宝杖甚峥嵘。

流沙河妖

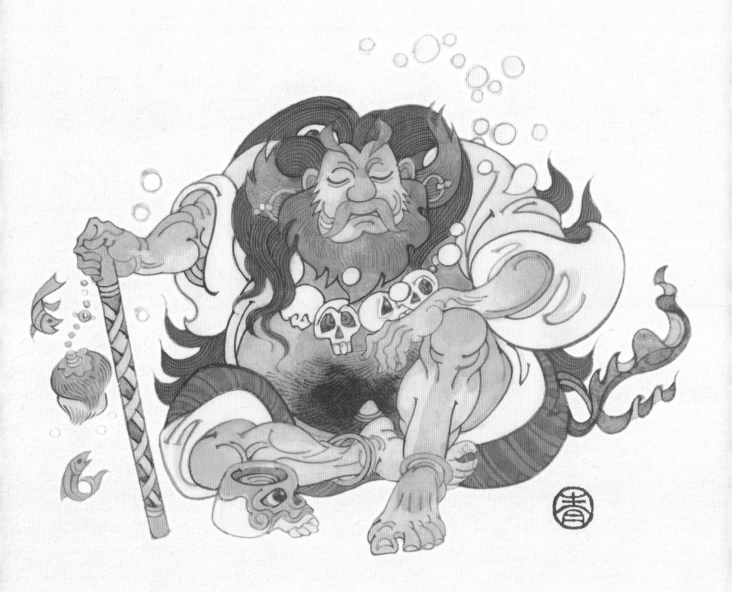

沙和尚

出自《西游记》第二十二回至第一百回
名称宝杖善降妖，永镇灵霄能伏怪。

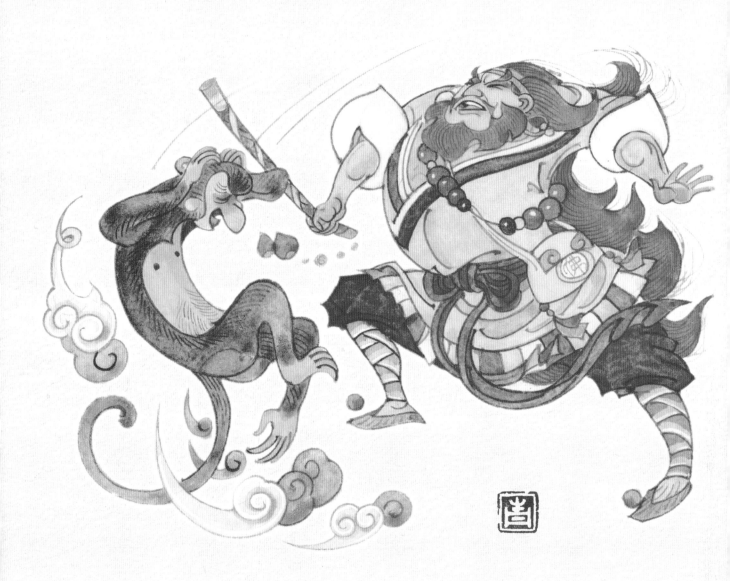

出自《西游记》第一百回
沙僧一路保护唐僧,登山牵马有功,在大雷音寺被如来佛祖封为金身罗汉。

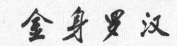

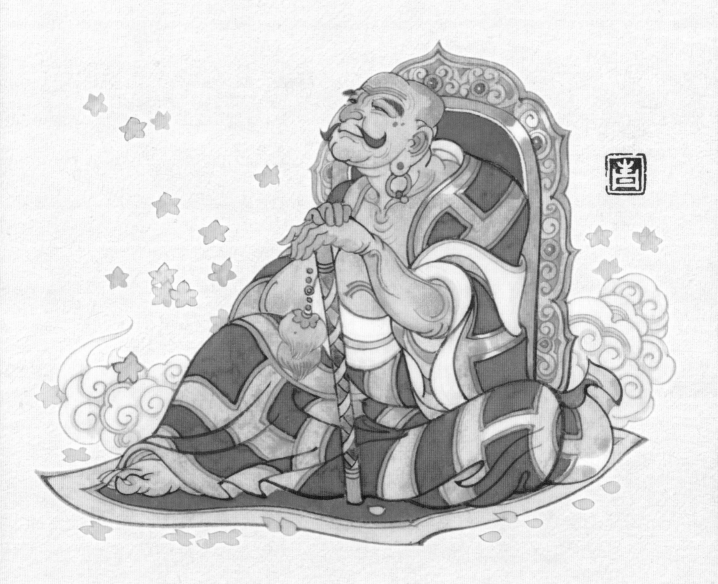

玉龙三太子

出自《西游记》第八回
本为西海龙王第三子,因纵火烧了殿上明珠,西海龙王上奏天庭,告他忤逆。

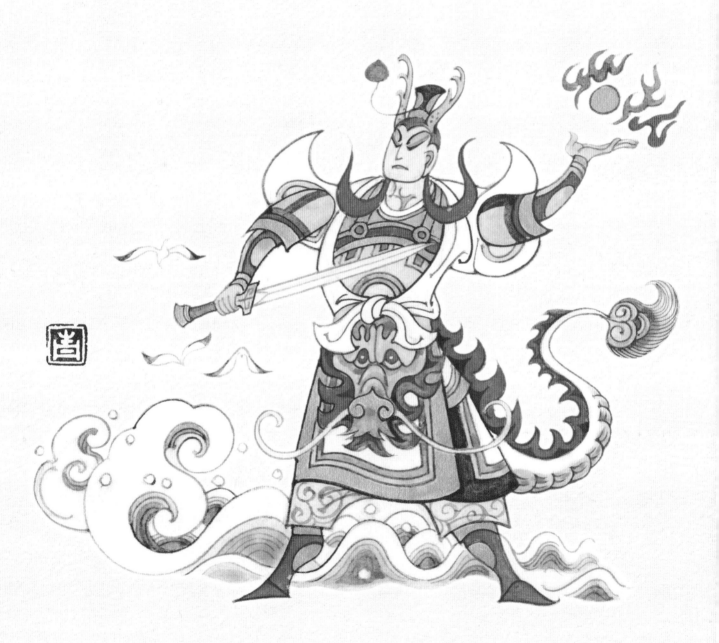

出自《西游记》第十五回
唐僧路过鹰愁涧，玉龙三太子因肚中饥饿，出涧吞了唐僧的白马。

白龙马

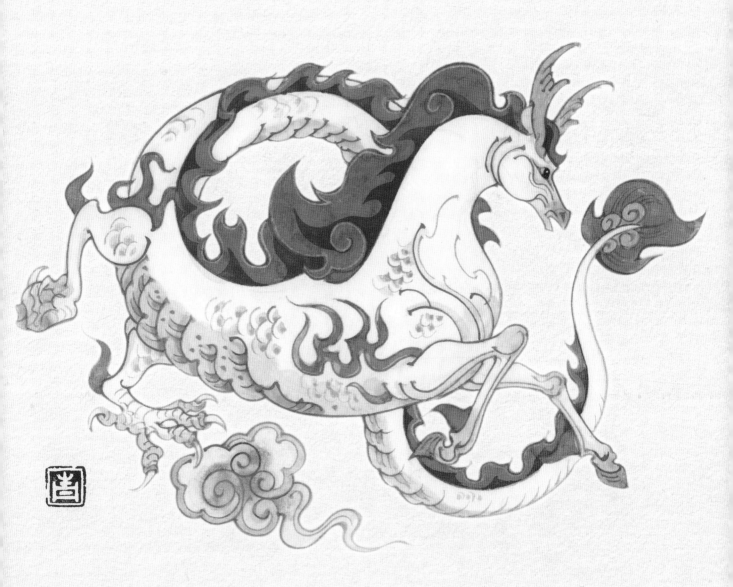

八部天龙

出自《西游记》第一百回

白龙马驮唐僧到了西天,又将真经驮去东土大唐,被佛祖封为八部天龙马。

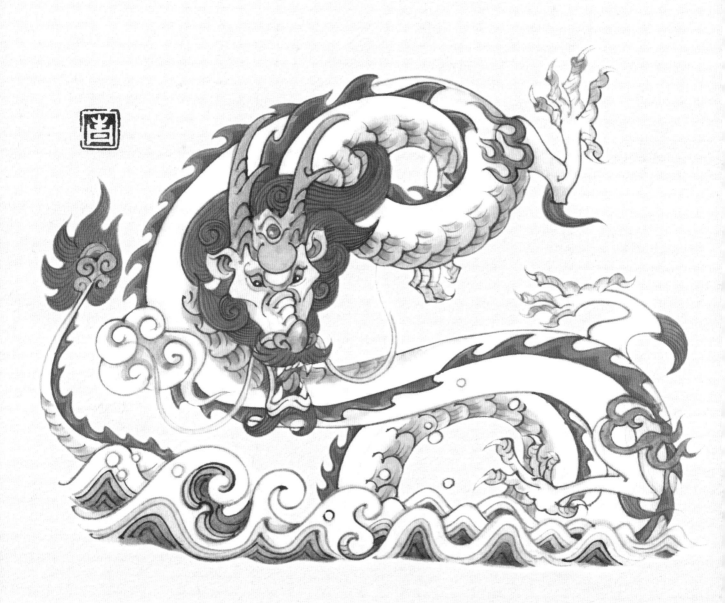

天庭群仙

第 2 篇

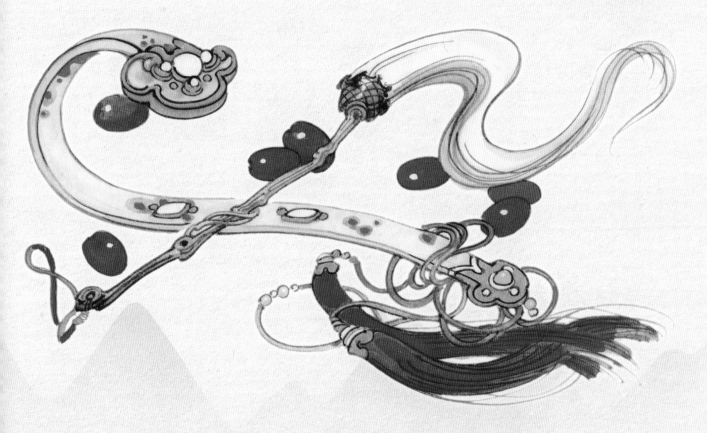

玉皇大帝

主要出自《西游记》第三回至第八回、第八十七回等
驾座金阙云宫灵霄宝殿，是天庭的主宰。

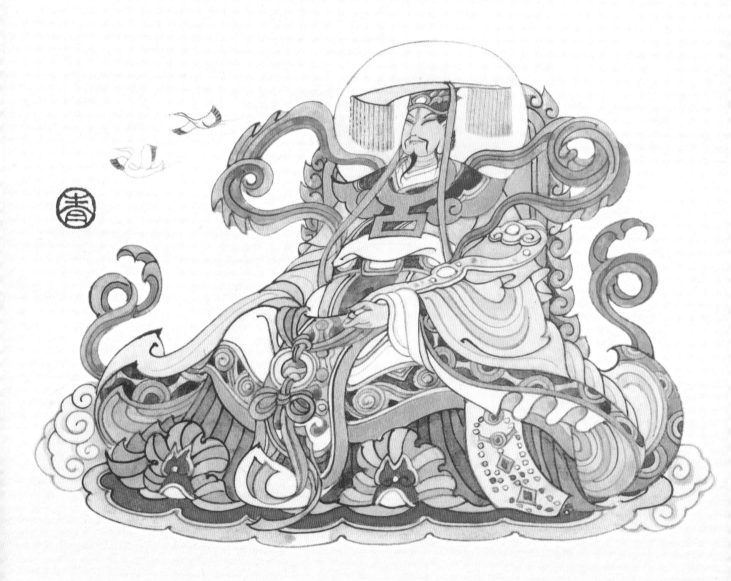

出自《西游记》第五回至第七回
女仙之首，在瑶池开设蟠桃宴。

王母娘娘

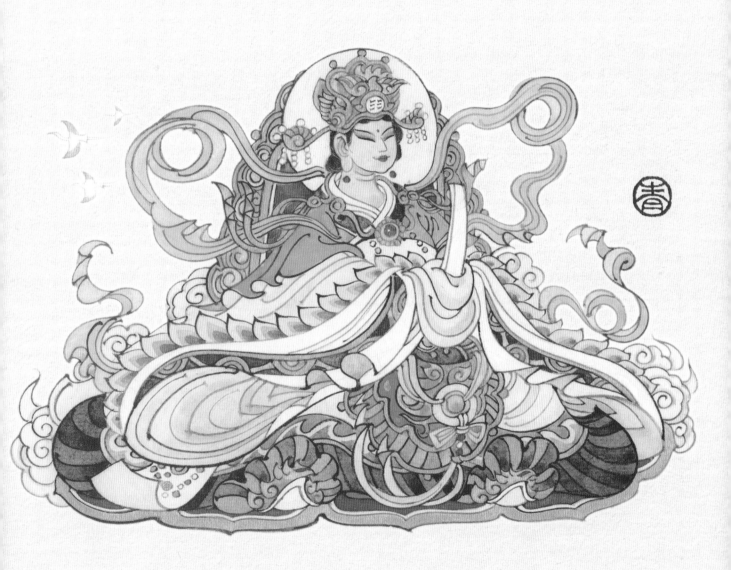

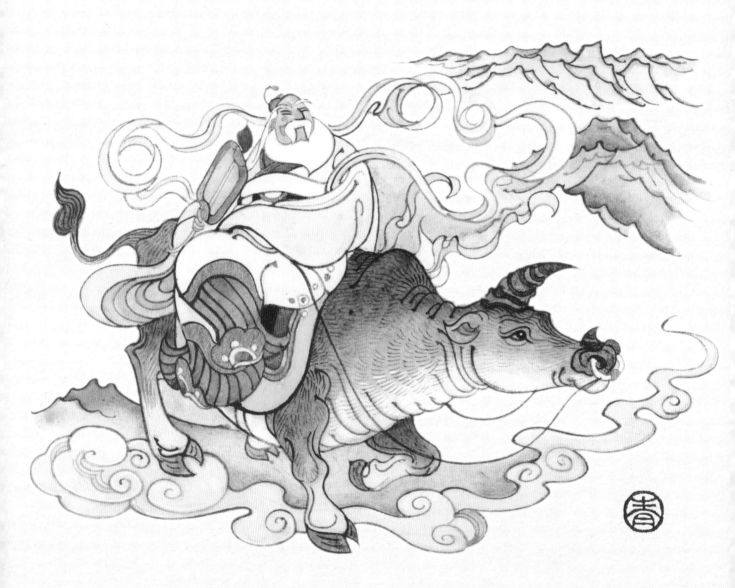

太上老君

主要出自《西游记》第五回、第五十二回等
居住在三十三天之上的离恨天宫兜率院，法宝众多。

太乙救苦天尊

出自《西游记》第九十回
其坐骑九灵元圣抓了唐僧与玉华王，孙悟空上天请他收伏此兽。

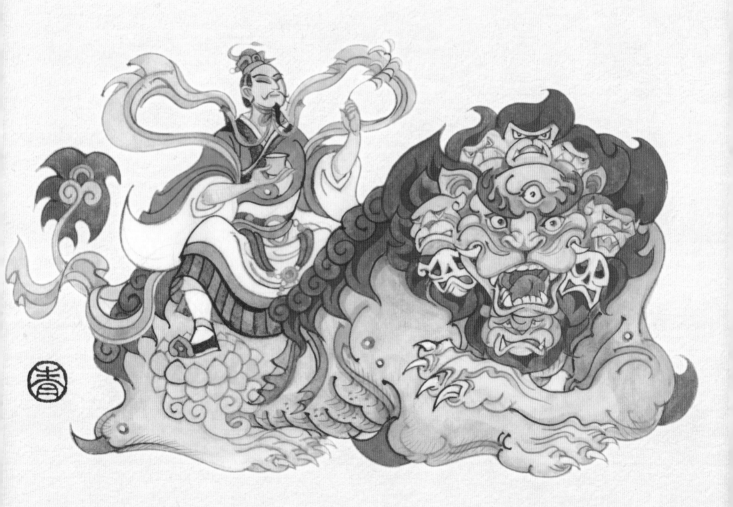

真武大帝

出自《西游记》第六十六回
黄眉怪一难，孙悟空到武当太和宫请他相助。

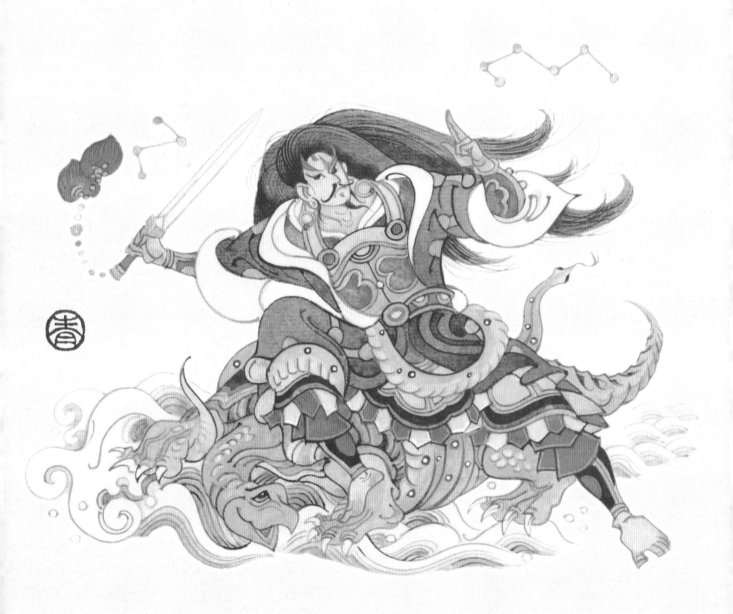

出自《西游记》第一回至第二回
美猴王寻仙访道，拜在菩提祖师门下。

须菩提祖师

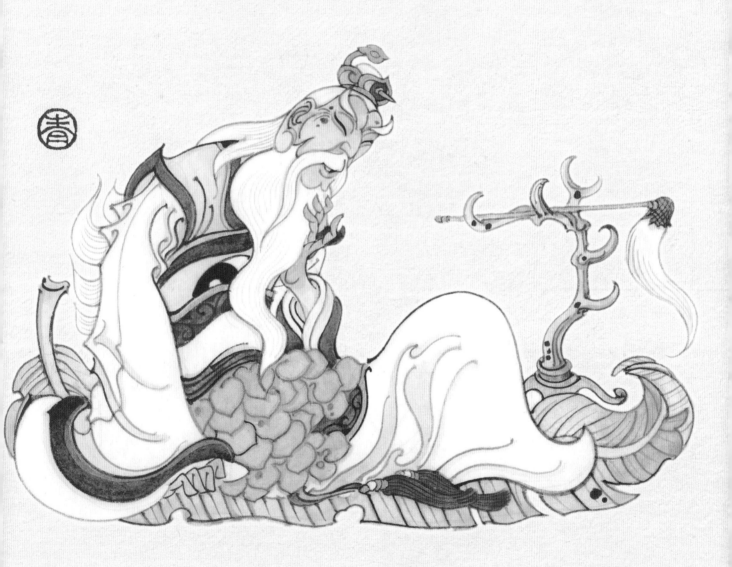

镇元大仙

出自《西游记》第二十四回至第二十六回
孙悟空推倒人参果树，镇元大仙使"袖里乾坤"擒回取经队伍。

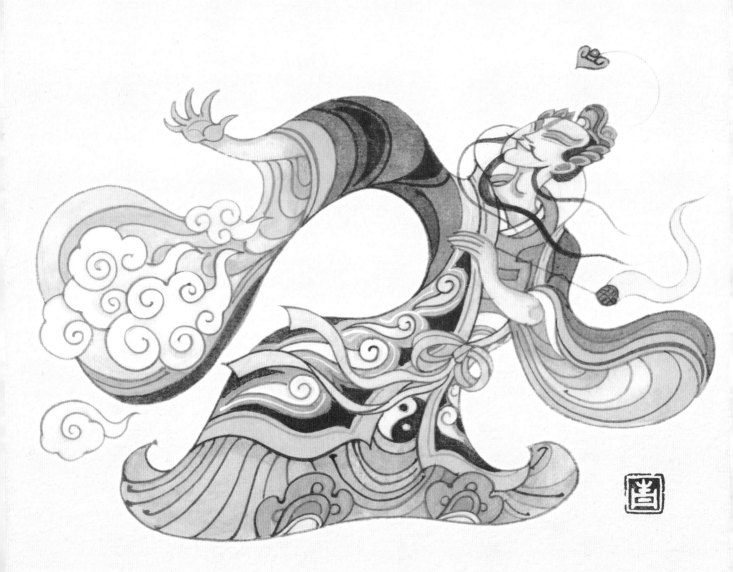

出自《西游记》第二十三回、第七十三回
在第二十三回《三藏不忘本　四圣试禅心》中，考验唐僧师徒取经的禅心，八戒好色，欲与菩萨的化身配天婚，被吊在树上过了一夜。

黎山老母

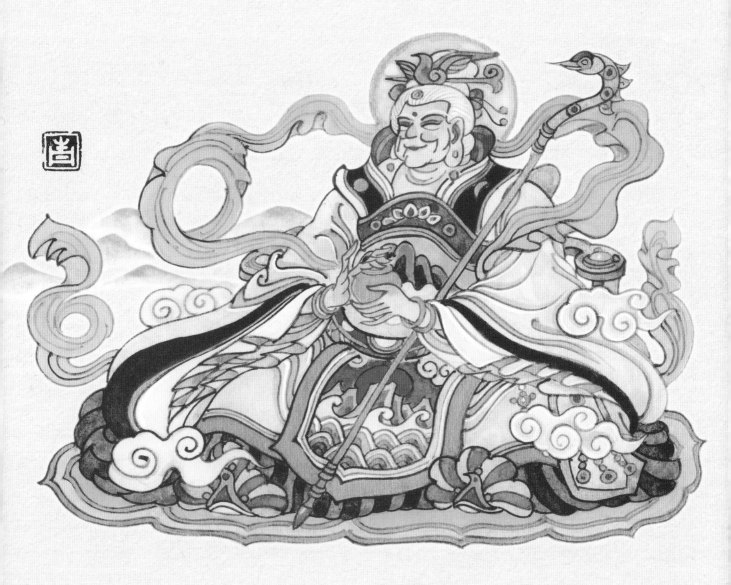

太白金星

主要出自《西游记》第三回至第四回、第八十三回等
《西游记》中的老好人，对美猴王主张以招安为主。

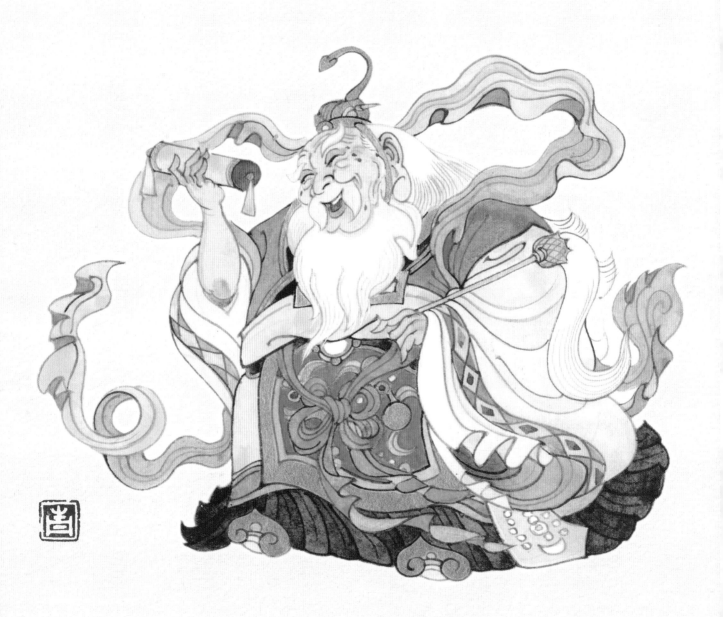

邱弘济、许旌阳、葛仙翁、张道陵

主要出自《西游记》第三回至第七回、第八十七回等

即四大天师。孙悟空上天请救兵，都是请四大天师为其引奏玉帝。

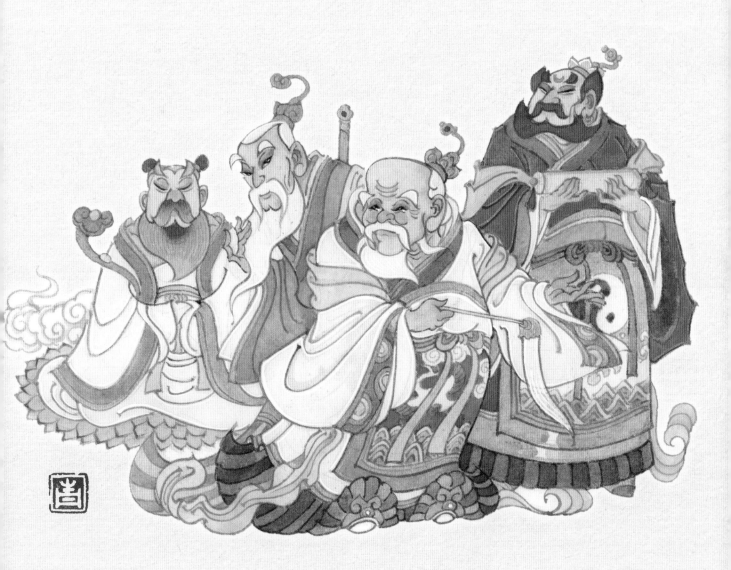

王灵官

出自《西游记》第七回
在《西游记》中，是真武大帝的佐使。

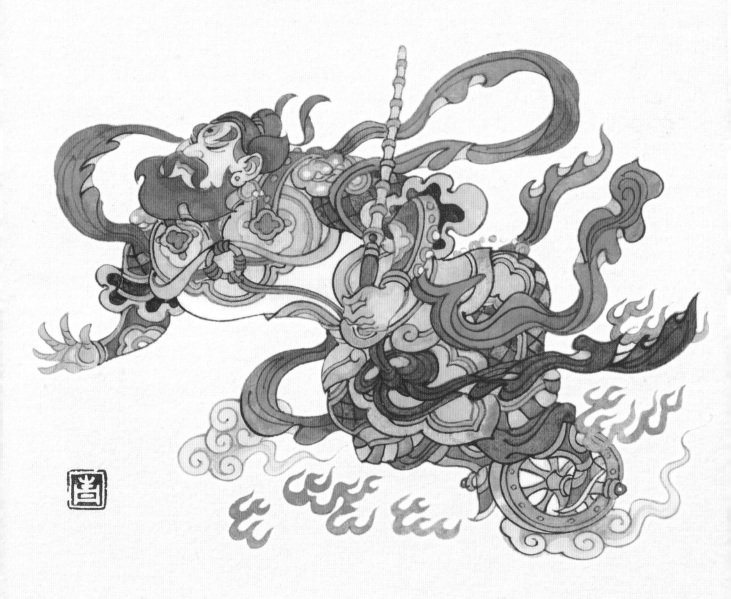

主要出自《西游记》第四回至第七回、第八十三回等
李靖掌中所托的玲珑剔透舍利子如意黄金宝塔为如
来佛祖所赐，故又被称为"托塔天王"。

托塔李天王

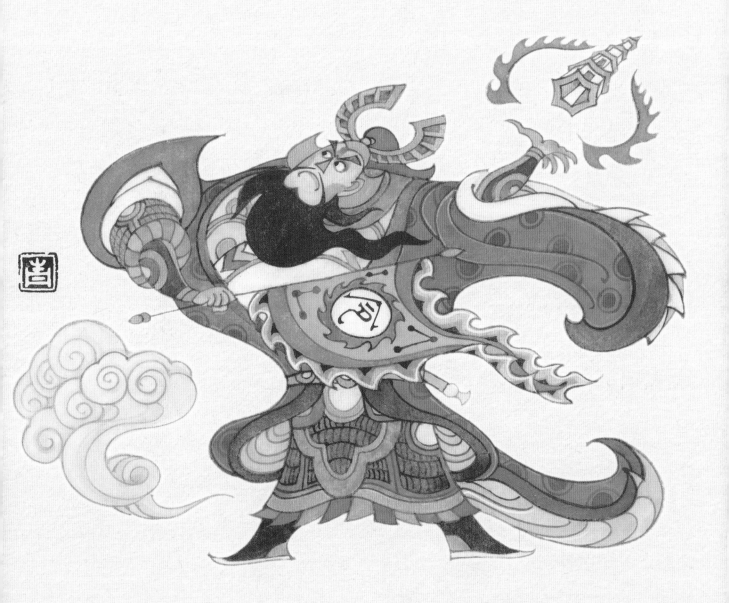

哪 吒

出自《西游记》第四回至第七回、第六十一回等
身带六般神器械，飞腾变化广无边。

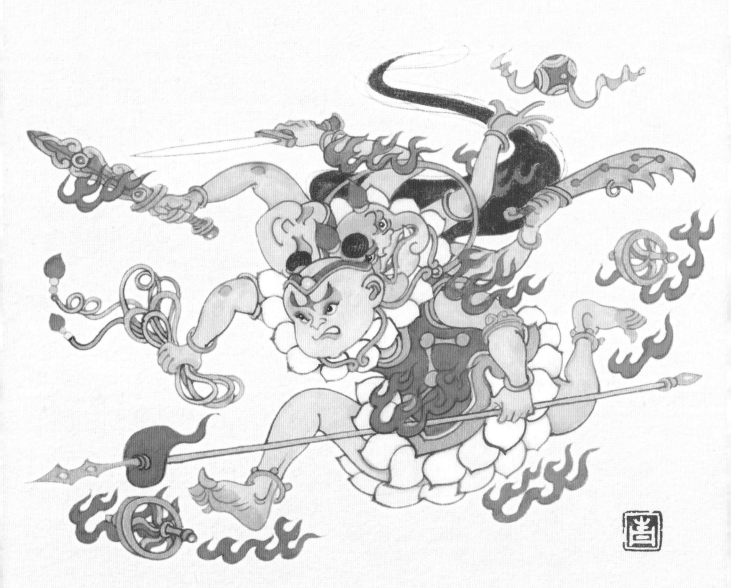

出自《西游记》第六回至第七回、第六十三回
赤城昭惠英灵圣，显化无边号二郎。

二郎真君

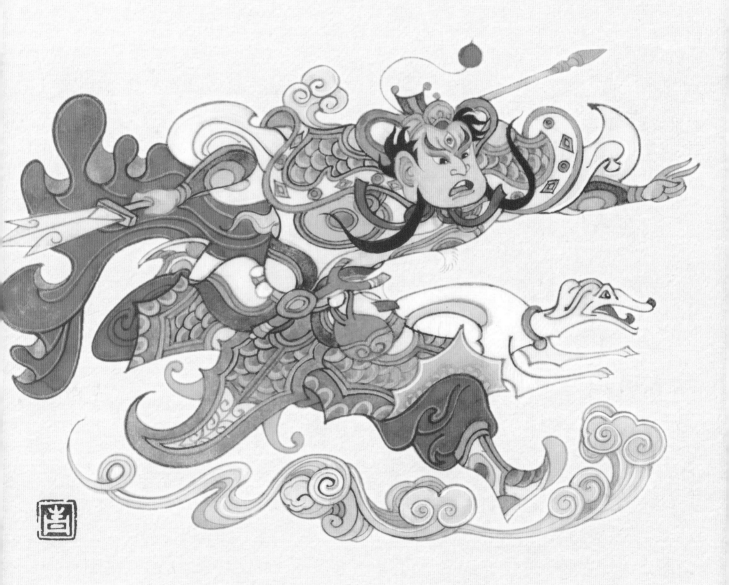

持国天王

主要出自《西游记》第五回至第七回、第八十七回等
四大天王之一。

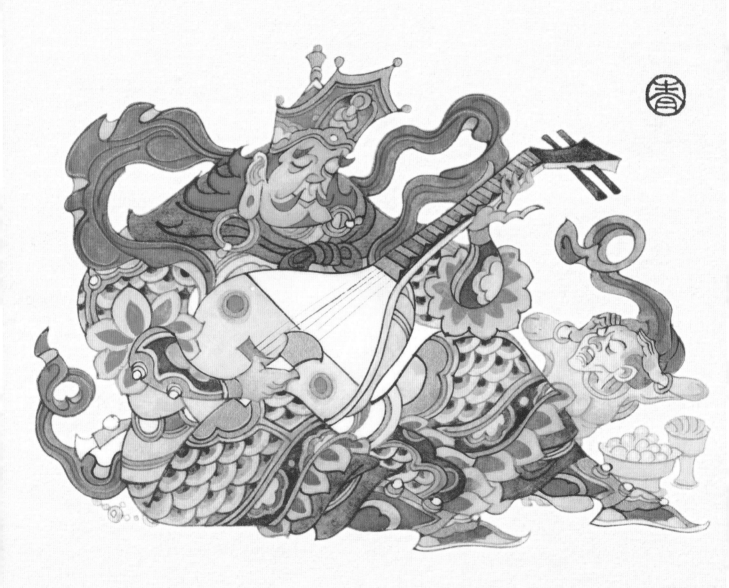

出自《西游记》第五回、第六回
四大天王之一。

增长天王

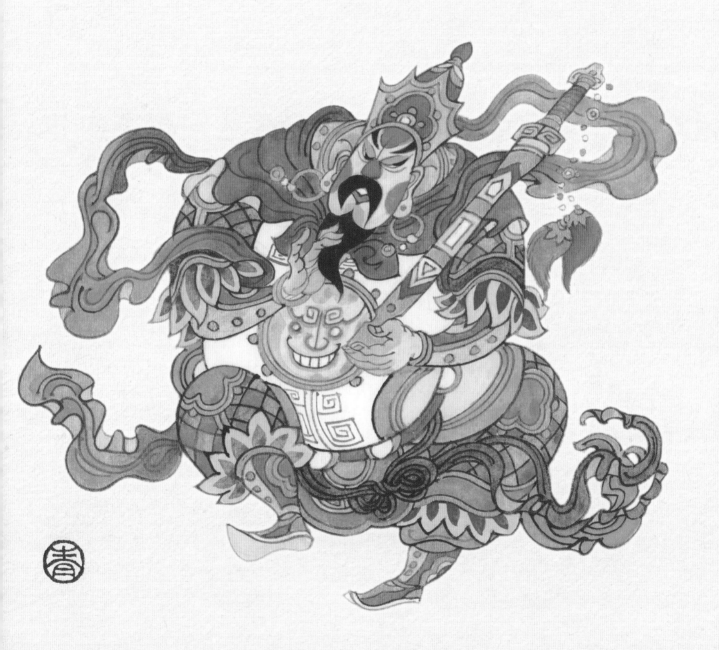

广目天王

主要出自《西游记》第五回、第十六回等
四大天王之一。

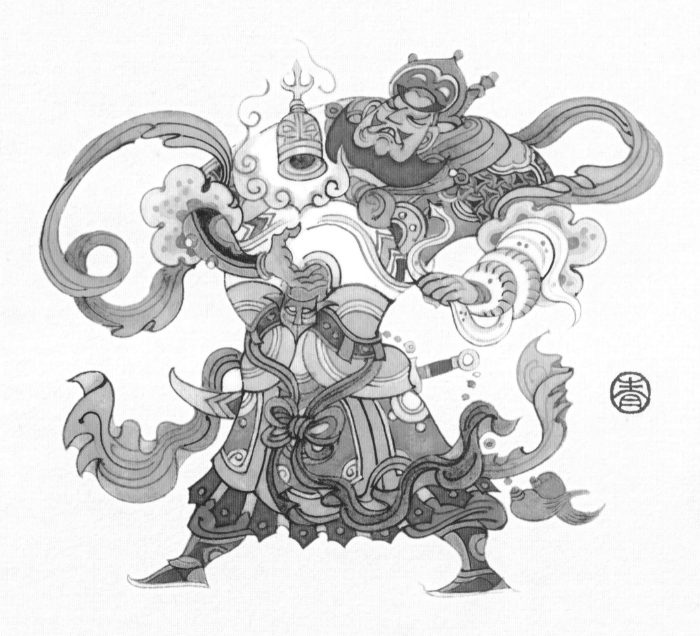

主要出自《西游记》第五回、第五十一回等
四大天王之一。

多闻天王

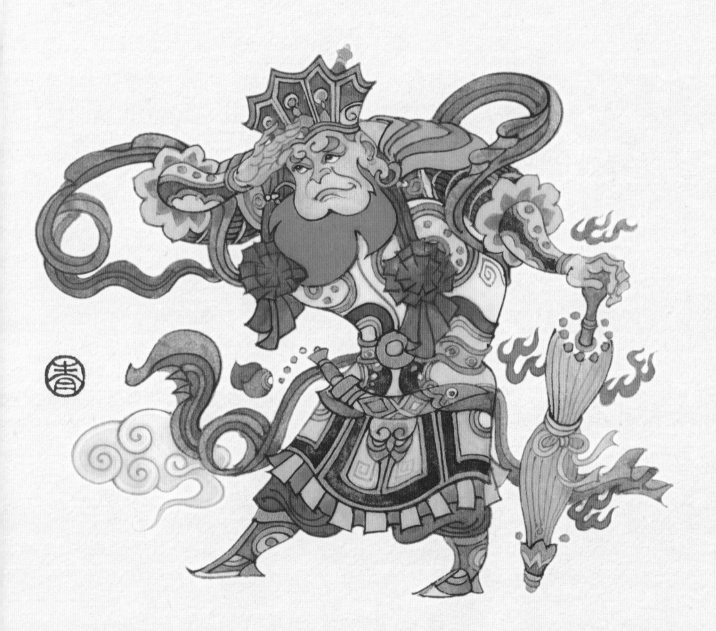

巨灵神

主要出自《西游记》第四回、第六十一回等
巨灵名望传天下，使宣花大斧，身材高挑。

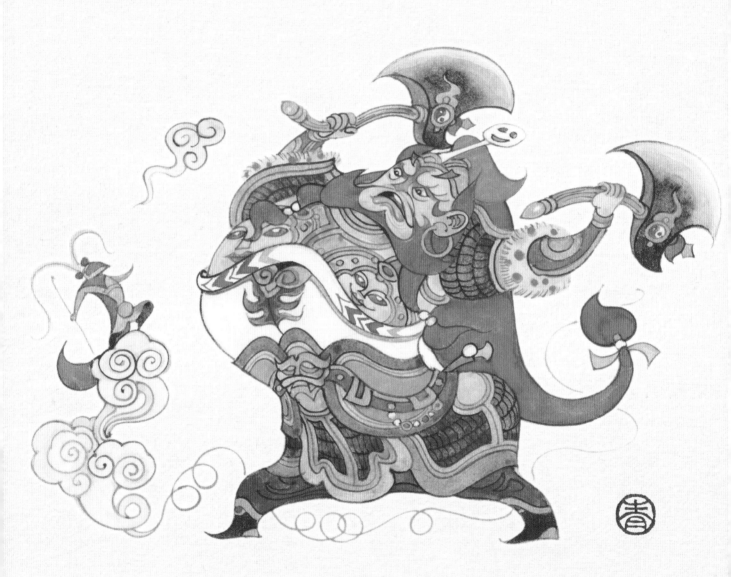

主要出自《西游记》第七回、第七十九回等
长头大耳短身躯，南极之方称老寿。

寿星

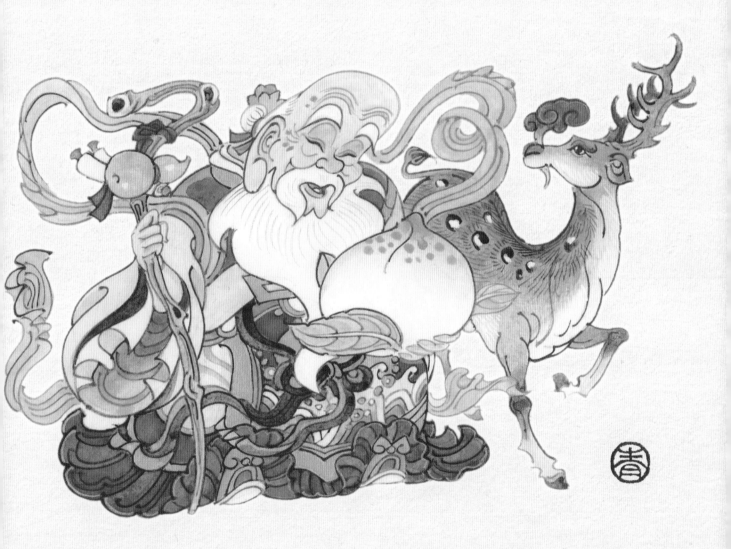

嫦娥

主要出自《西游记》第八回、第九十五回等
美貌动人，居住在月亮里的广寒宫，有一玉兔相伴。

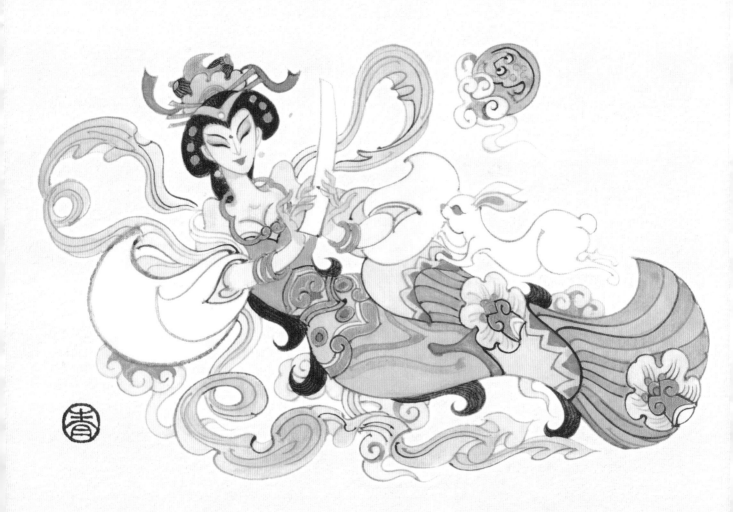

张紫阳真人、赤脚大仙

张紫阳真人：出自《西游记》第七十一回
此乃是大罗天上紫云仙，今日临凡解魇。

赤脚大仙：出自《西游记》第五回至第七回
名称赤脚大罗仙，特赴蟠桃添寿节。

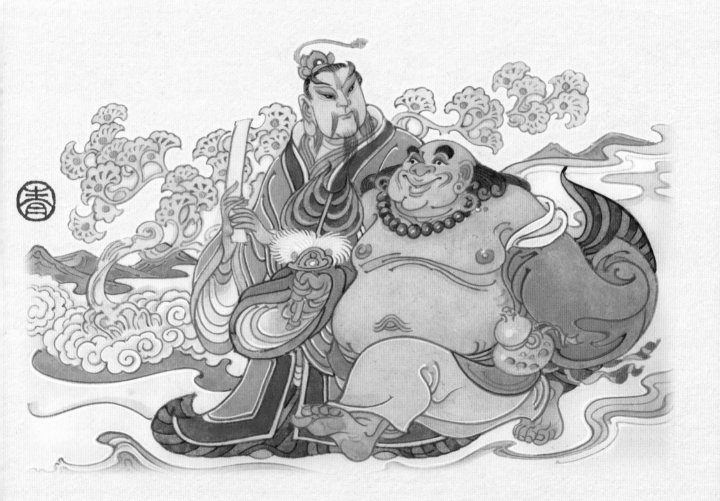

火德星君

出自《西游记》第五十一回至第五十二回
火旗摇动一天霞，火棒搅行盈地燎。助孙悟空收青牛怪。

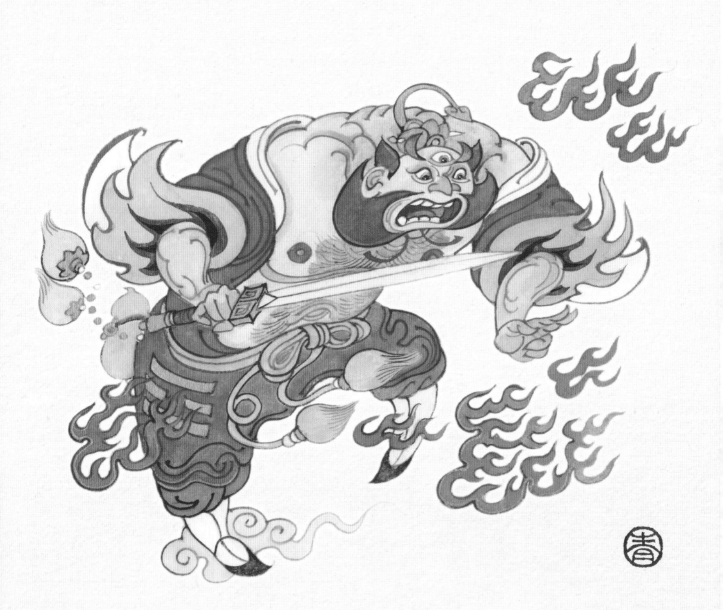

出自《西游记》第五十一回至第五十二回
水德星君的部下，帮助孙悟空收青牛怪。

黄河水伯神王

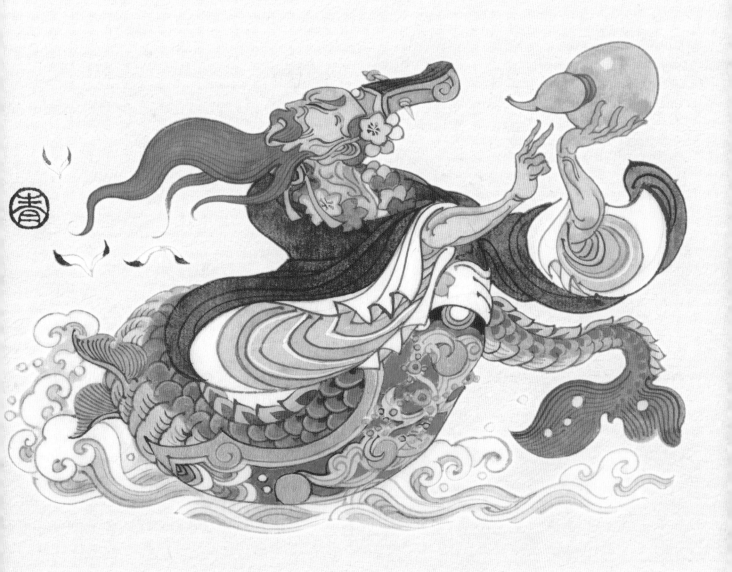

西游点谱

虚日鼠、女土蝠、危月燕

出自《西游记》第三十一回、第六十五回
二十八星宿里面的三位，虚日鼠为北方玄武第四宿，女土蝠为北方玄武第三宿，
危月燕为北方玄武第五宿。

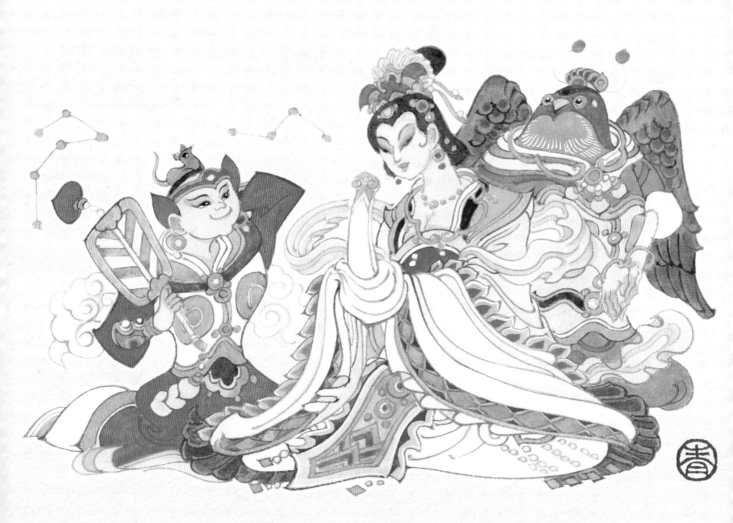

主要出自《西游记》第三十一回、第九十二回等
二十八星宿里面的两位，牛金牛为北方玄武第二宿，
斗木獬为北方玄武第一宿。

牛金牛、斗木獬

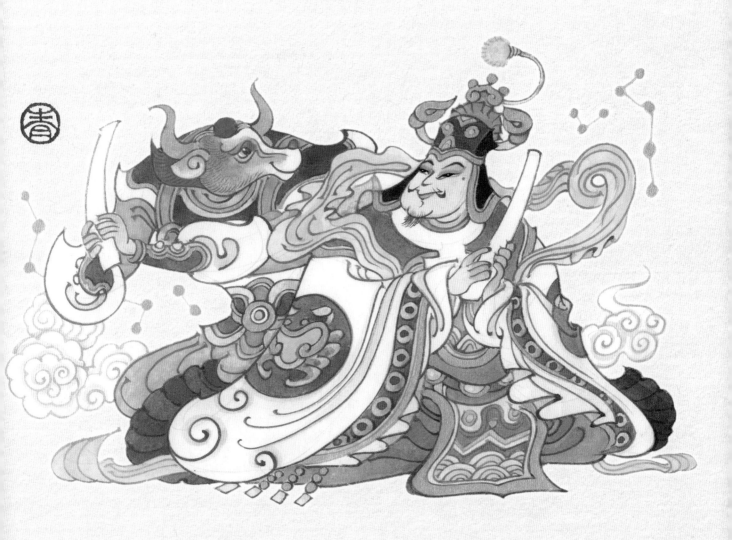

尾火虎、箕水豹

出自《西游记》第三十一回、第六十五回
二十八星宿里面的两位，尾火虎为东方青龙第六宿，
箕水豹为东方青龙第七宿。

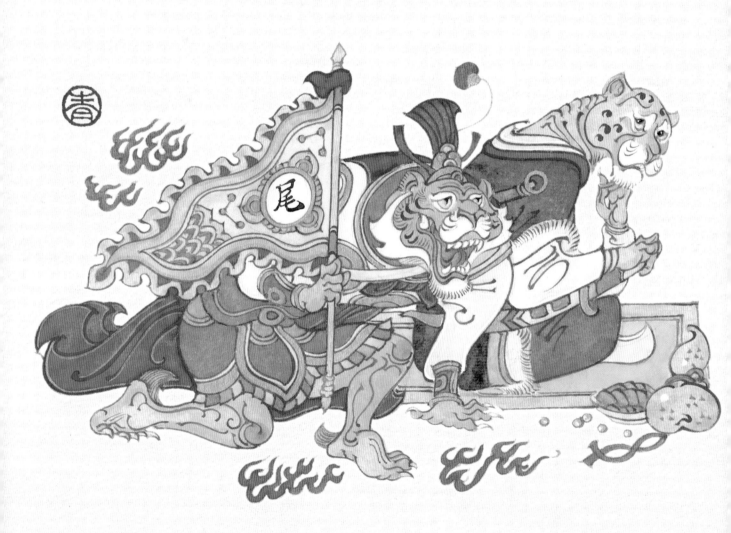

心月狐、氐土貉、房日兔

出自《西游记》第三十一回、第六十五回
二十八星宿里面的三位，心月狐为东方青龙第五宿，
氐土貉为东方青龙第三宿，房日兔为东方青龙第四宿。

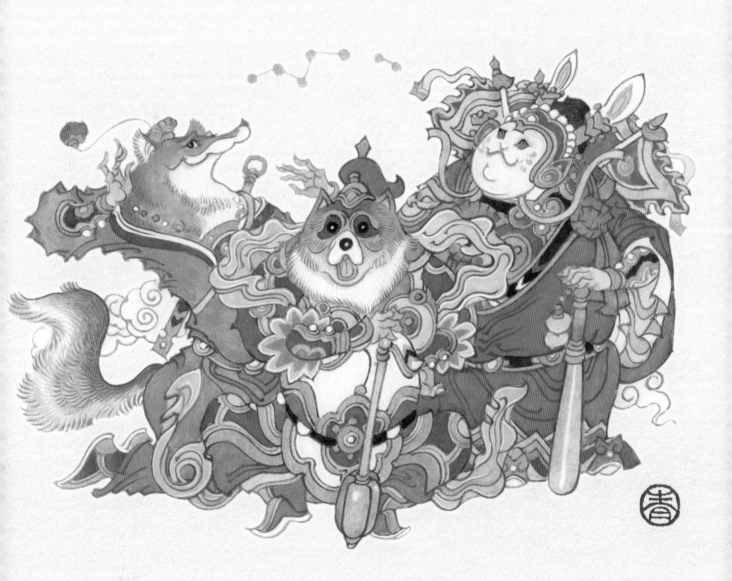

角木蛟、亢金龙

主要出自《西游记》第三十一回、第六十五回等
二十八星宿里面的两位，角木蛟为东方青龙第一宿，
亢金龙为东方青龙第二宿。

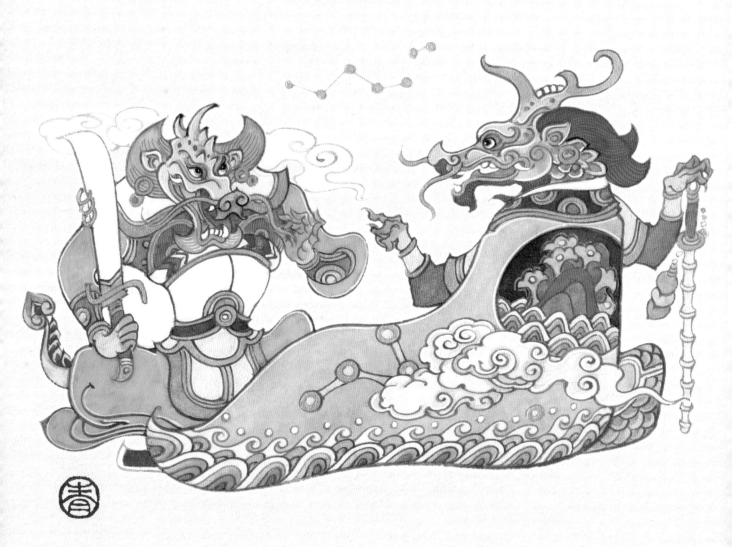

出自《西游记》第三十一回、第六十五回
二十八星宿里面的两位，翼火蛇为南方朱雀第六宿，
轸水蚓为南方朱雀第七宿。

翼火蛇、轸水蚓

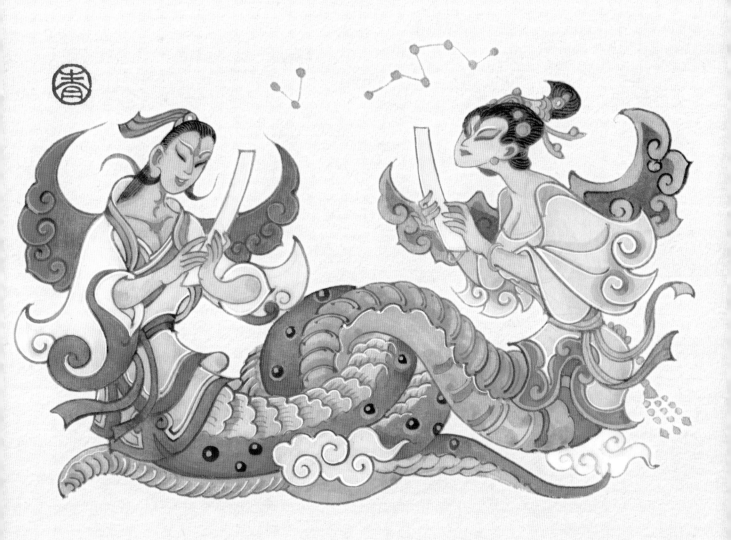

柳土獐、张月鹿、星日马

出自《西游记》第三十一回、第六十五回

二十八星宿里面的三位，柳土獐为南方朱雀第三宿，张月鹿为南方朱雀第五宿，
星日马为南方朱雀第四宿。

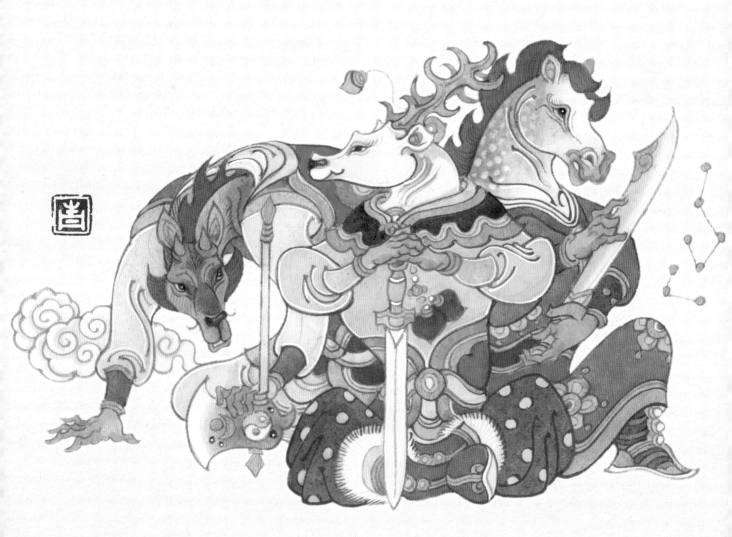

主要出自《西游记》第三十一回、第九十二回等
二十八星宿里面的两位，鬼金羊为南方朱雀第二宿，
井木犴为南方朱雀第一宿。

鬼金羊、井木犴

参水猿、觜火猴

出自《西游记》第三十一回、第六十五回
二十八星宿里面的两位，参水猿为西方白虎第七宿，
觜火猴为西方白虎第六宿。

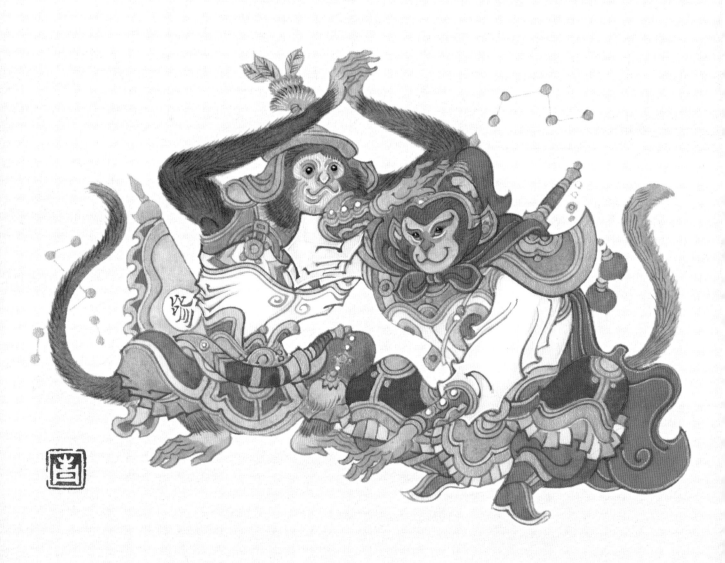

毕月乌、昴日鸡、胃土雉

主要出自《西游记》第三十一回、第五十五回等
二十八星宿里面的三位，毕月乌为西方白虎第五宿，昴日鸡为西方白虎第四宿，
胃土雉为西方白虎第三宿。

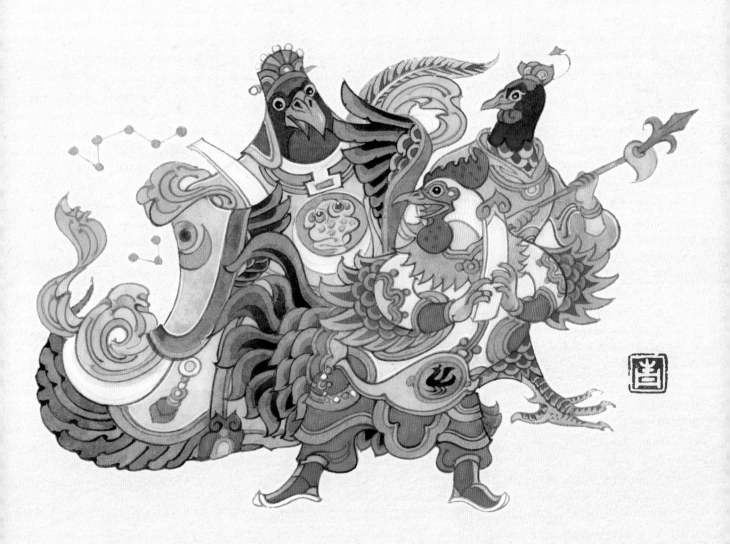

奎木狼、娄金狗

主要出自《西游记》第三十一回、第九十二回等
二十八星宿里面的两位，奎木狼为西方白虎第一宿，
娄金狗为西方白虎第二宿。

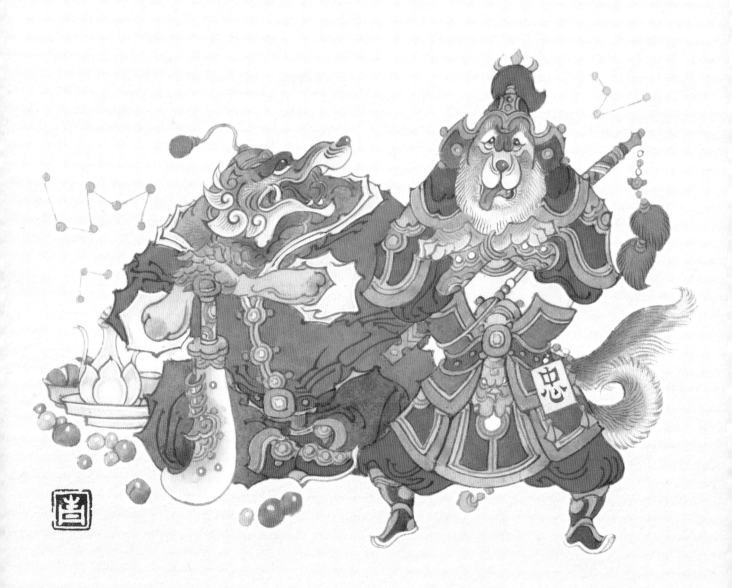

出自《西游记》第三十一回、第六十五回
二十八星宿里面的两位，壁水貐为北方玄武第七宿，
室火猪为北方玄武第六宿。

壁水貐、室火猪

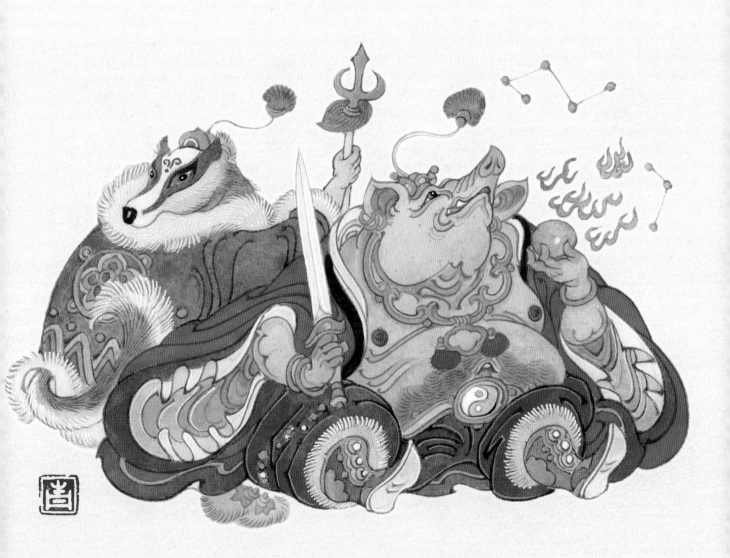

昴日星官

主要出自《西游记》第三十一回、第五十五回等
原形是一只大公鸡，帮助孙悟空收蝎子精。

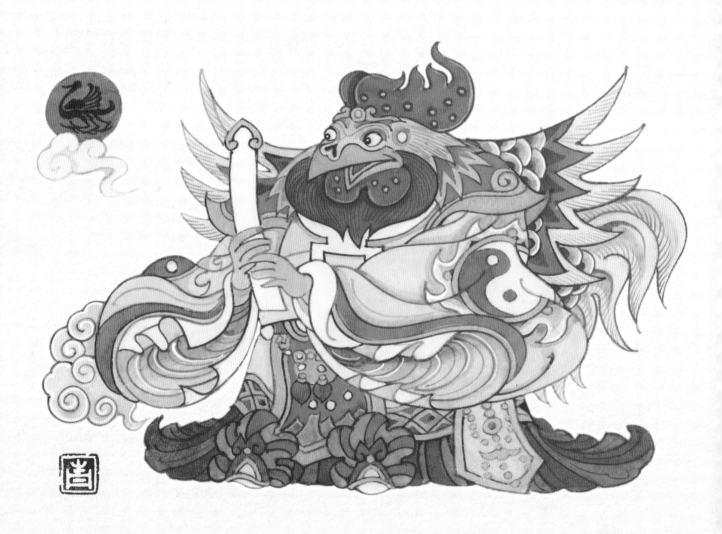

主要出自《西游记》第四十五回、第八十七回等
在《西游记》中下雨的情节出现，如车迟国助大
圣斗法，凤仙郡向善降甘霖。

雨师、风伯、布雾郎君

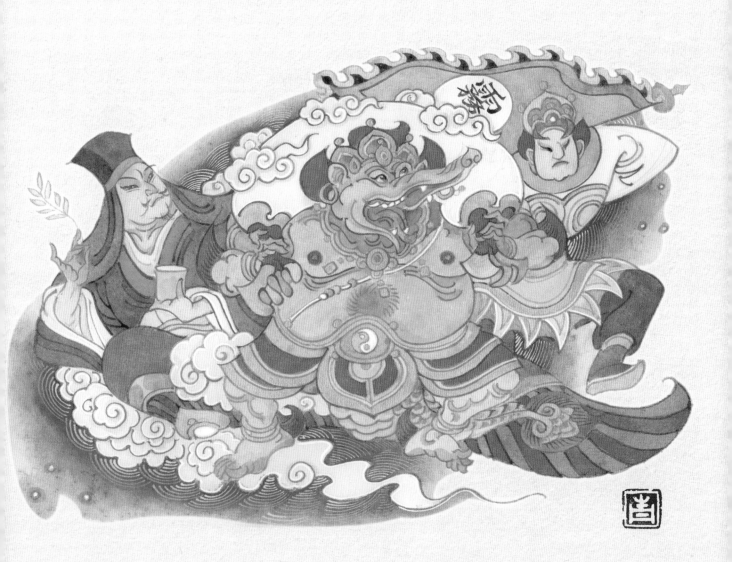

电母、雷公、推云童子

主要出自《西游记》第九回、第四十五回等
唐僧师徒在车迟国求雨，孙悟空元神出窍，
不许众神帮妖道降雨。

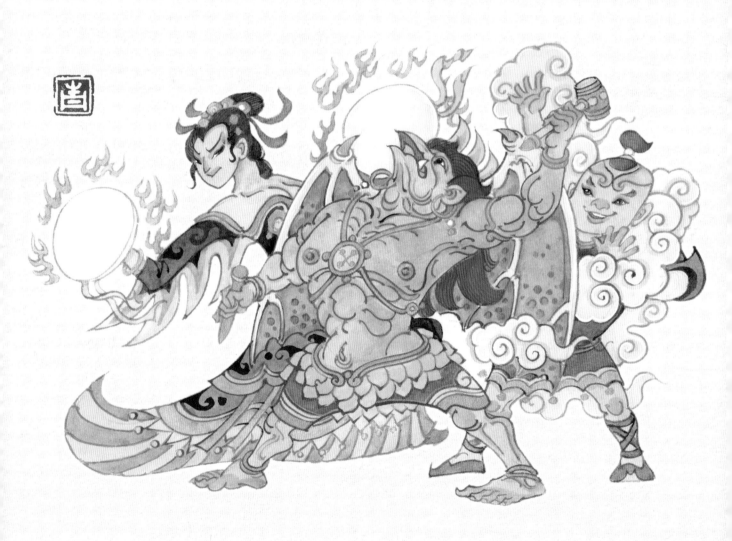

主要出自《西游记》第五十一回、第八十七回等
电掣紫金蛇，雷轰群蛰哄。

邓化、张蕃二雷公

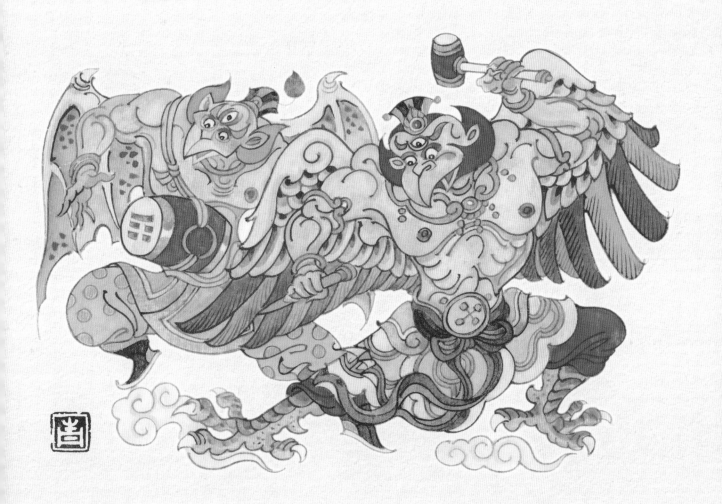

千里眼、顺风耳

出自《西游记》第一回、第三回
千里眼之察奸，顺风耳之报事。

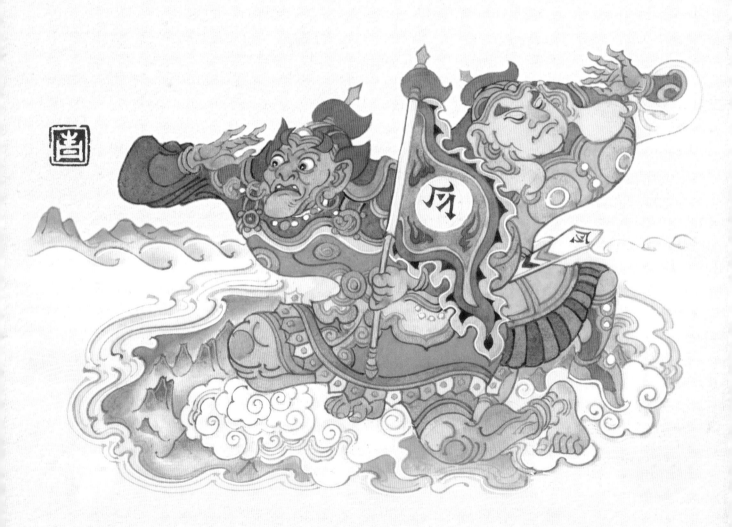

出自《西游记》第五回
天天灼灼桃盈树，棵棵株株果压枝。

蟠桃园土地

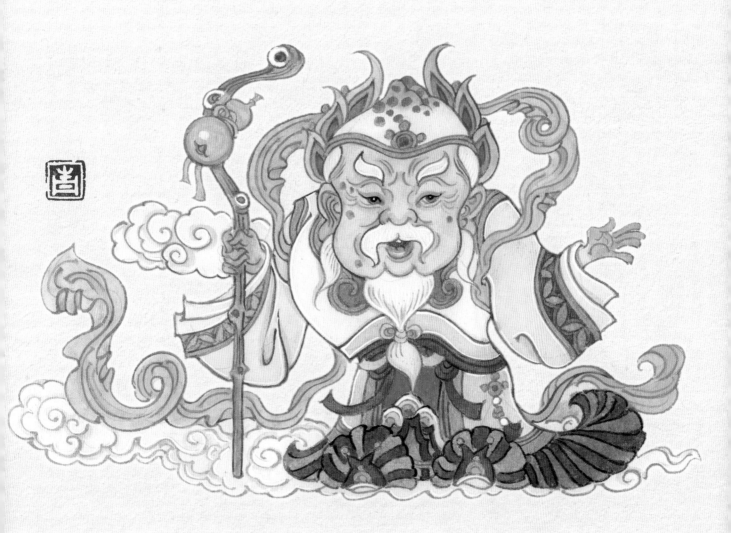

东海龙王敖广、南海龙王敖钦
北海龙王敖顺、西海龙王敖闰

主要出自《西游记》第三回、第四十五回等

龙王显像，银须苍貌世无双。

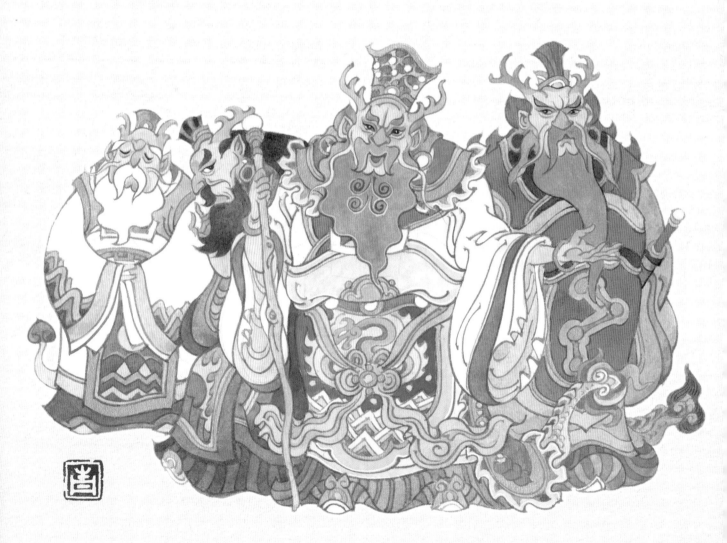

主要出自《西游记》第三回、第四十五回等
龙施号令，雨漫乾坤。

东海龙王敖广

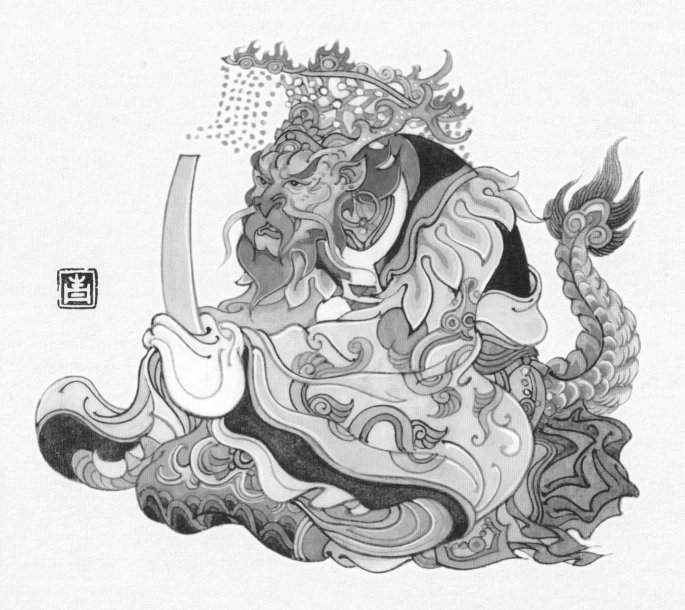

摩昂太子

出自《西游记》第四十三回、第九十二回
混战多时波浪滚，摩昂太子赛金刚。

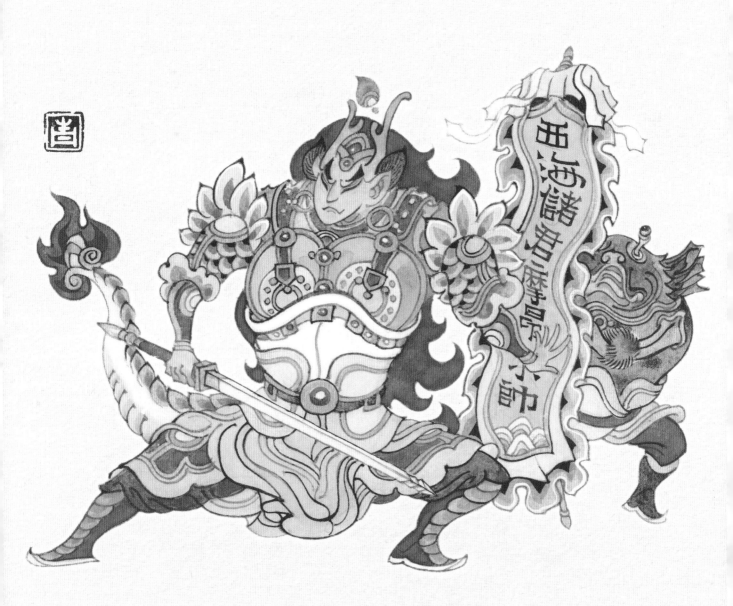

主要出自《西游记》第三回、第四十一回等
龙宫里常见的小兵，负责巡逻。

巡海夜叉

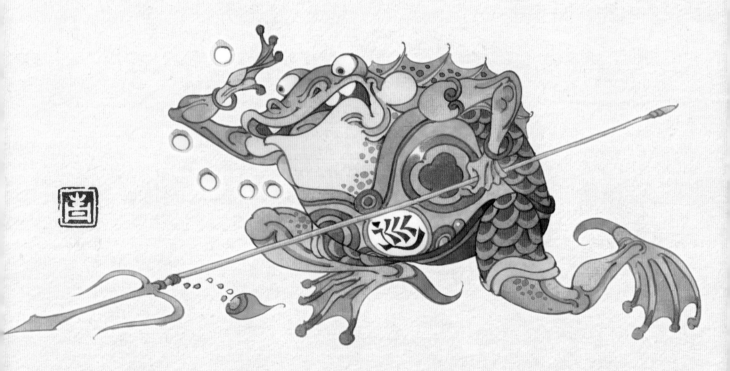

龟蛇二将

出自《西游记》第六十六回
玄虚上应，龟蛇合形。

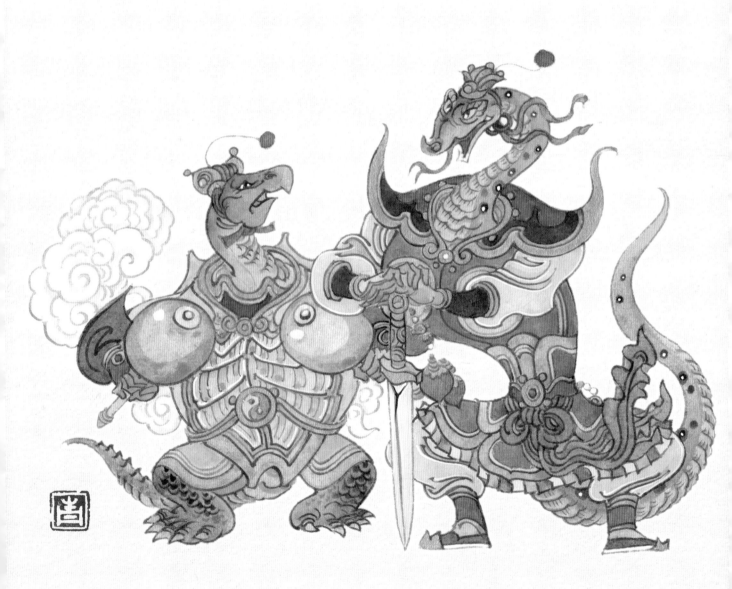

出自《西游记》第六十六回
学成不老同天寿，容颜永似少年郎。

小张太子、四大神将

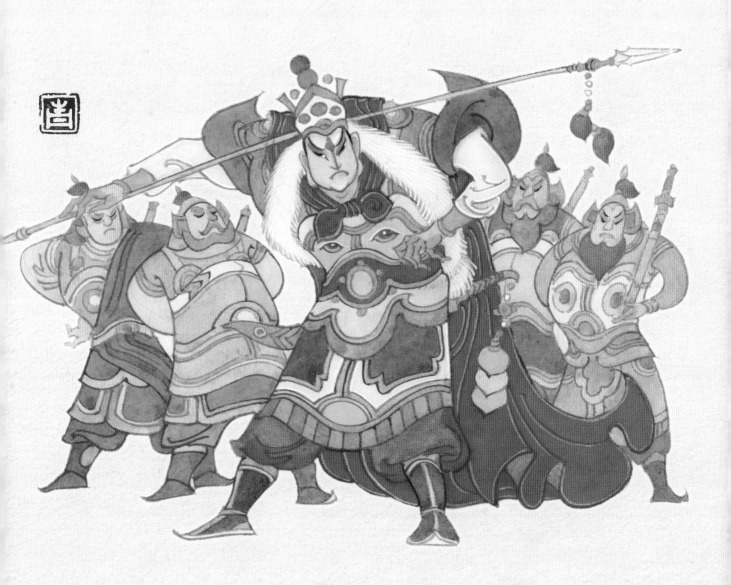

清风、明月

出自《西游记》第二十四回至第二十六回
丰采异常非俗辈，正是那清风明月二仙童。

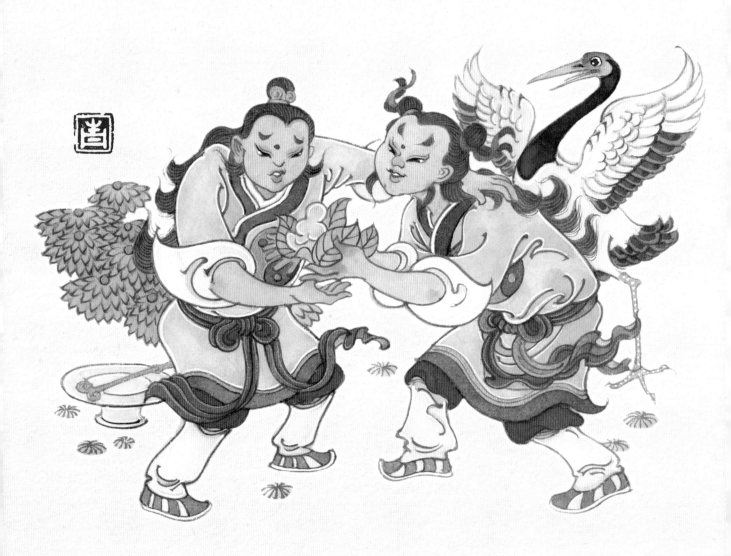

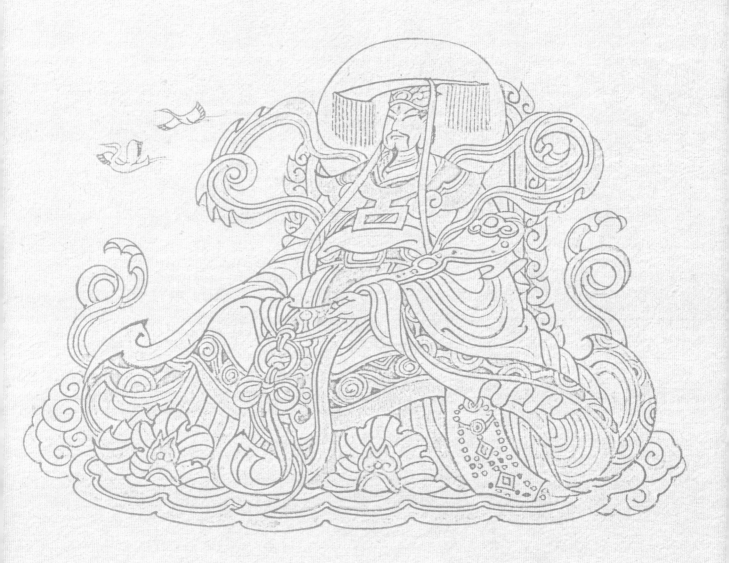

西方圣众

第 3 篇

如来佛祖

主要出自《西游记》第七回至第八回、第一百回等
瑞霭漫天竺，虹光拥世尊。

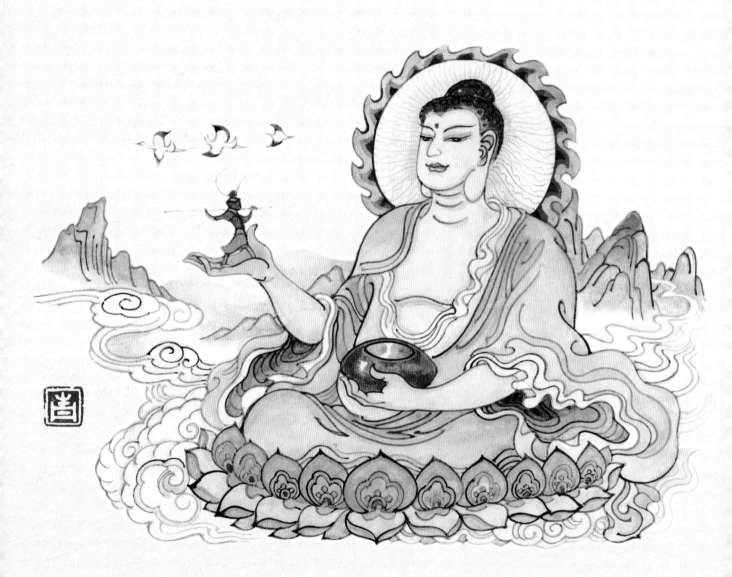

出自《西游记》第六十六回
极乐场中第一尊，南无弥勒笑和尚。

弥勒佛祖

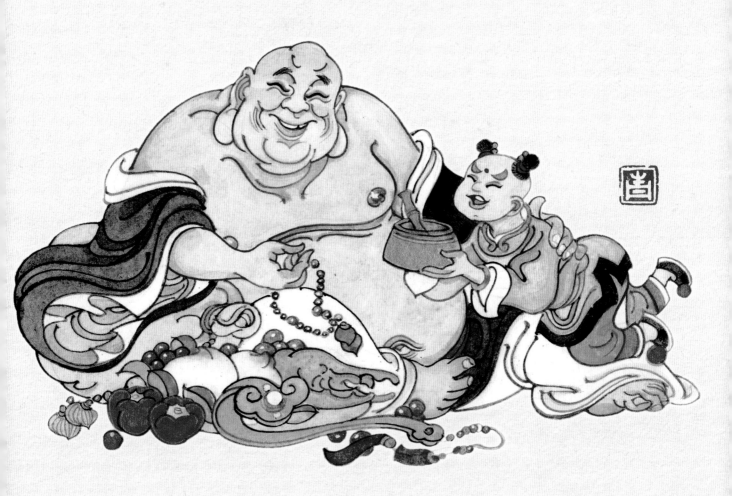

文殊菩萨

主要出自《西游记》第三十九回、第七十七回等
座下两只狮精跑下凡间，成为唐僧师徒取经路上的劫数。

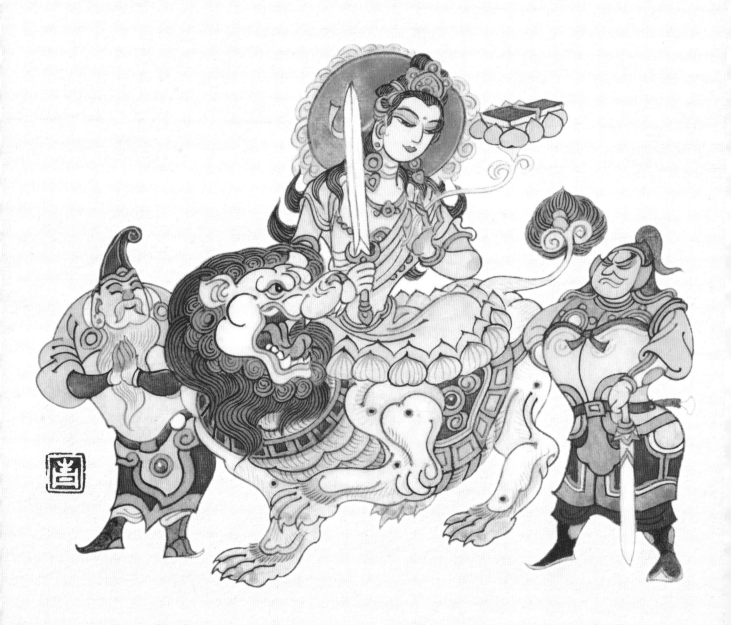

出自《西游记》第二十三回、第七十七回
座下六牙白象下凡作乱。

普贤菩萨

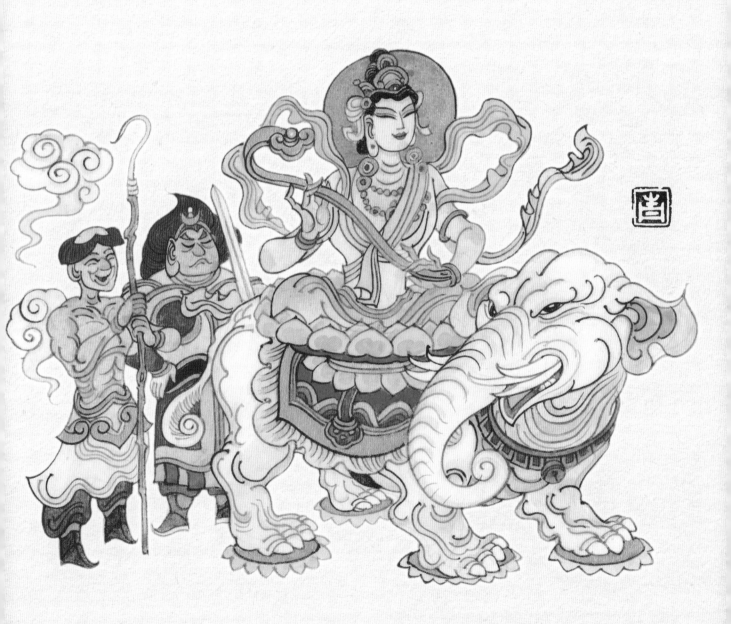

观音菩萨

主要出自《西游记》第八回、第四十二回等
落伽山上慈悲主，潮音洞里活观音。

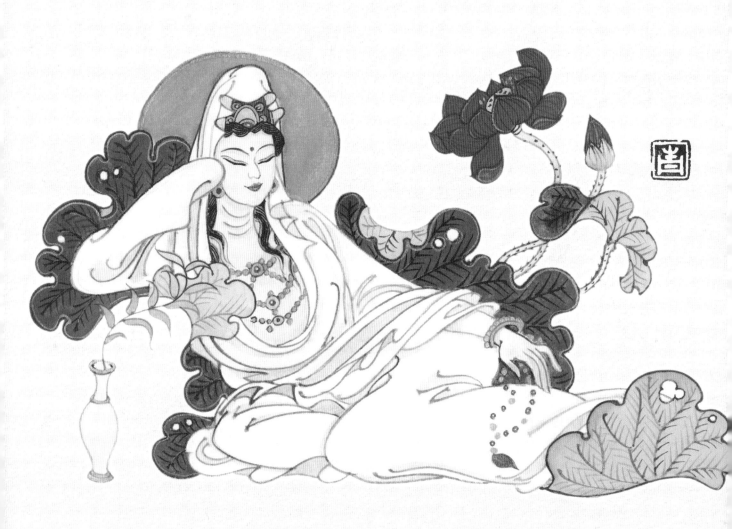

主要出自《西游记》第五十八回、第九十七回等
手中杖，破地狱。摩尼珠，照幽冥。

地藏王菩萨

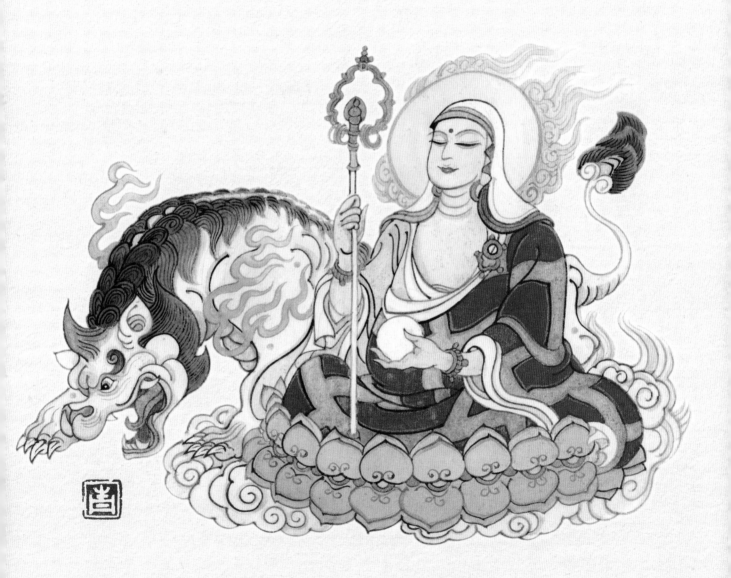

乌巢禅师

出自《西游记》第十九回
依般若波罗蜜多故，心无挂碍；无挂碍故，无有恐怖。

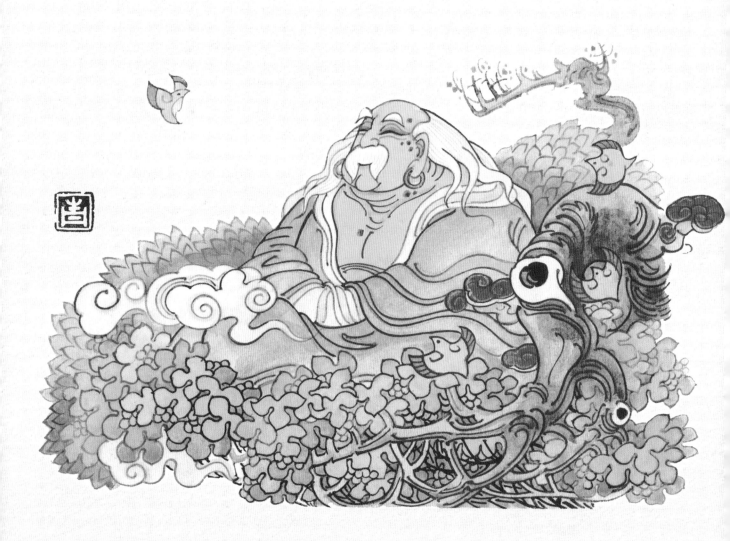

出自《西游记》第二十一回、第五十九回
须弥山有飞龙杖，灵吉当年受佛兵。

灵吉菩萨

毗蓝婆菩萨

出自《西游记》第七十三回
正是千花洞里佛，毗蓝菩萨姓名高。

主要出自《西游记》第七回、第九十八回等
须知玄奘登山苦，可笑阿傩却爱钱。

阿傩、迦叶

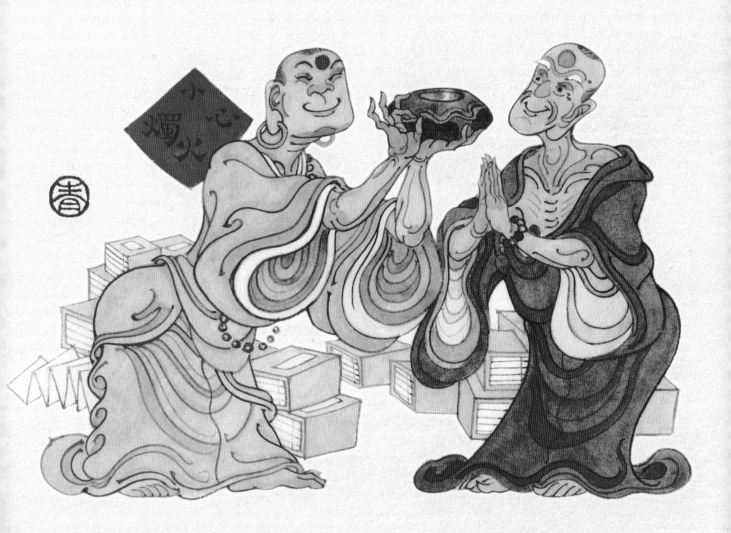

欢喜罗汉、坐鹿罗汉

出自《西游记》第五十二回

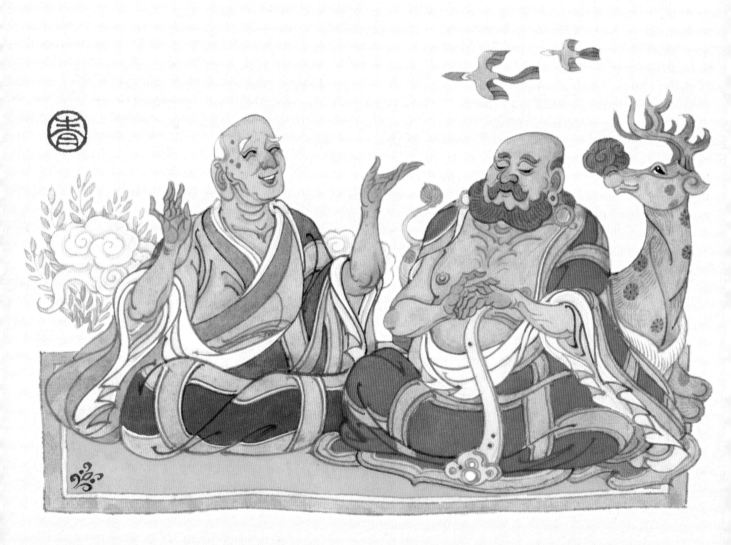

出自《西游记》第五十二回　# 托塔罗汉、举钵罗汉

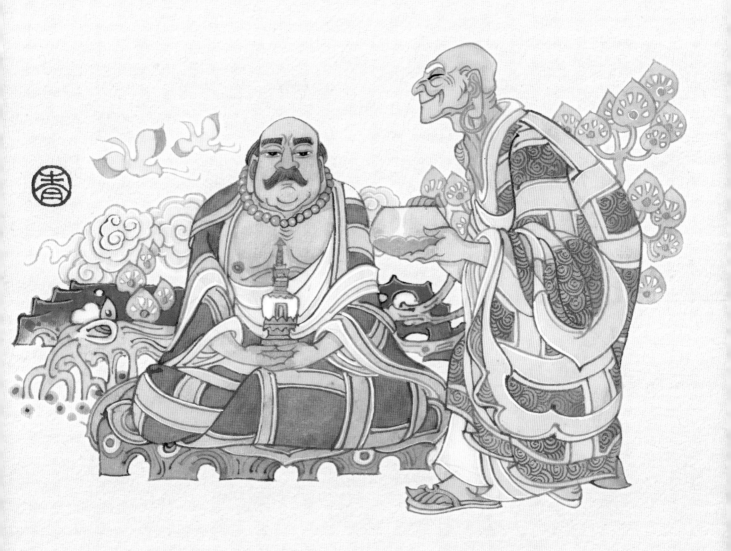

过江罗汉、静坐罗汉 出自《西游记》第五十二回

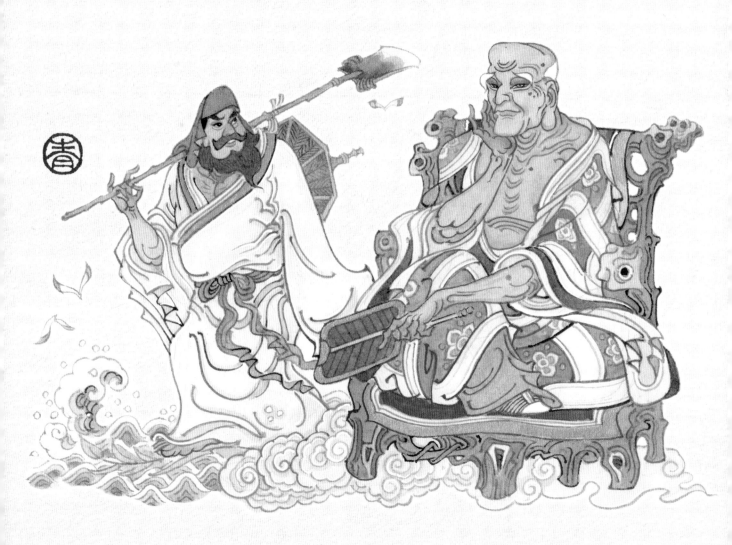

骑象罗汉、笑狮罗汉

出自《西游记》第五十二回

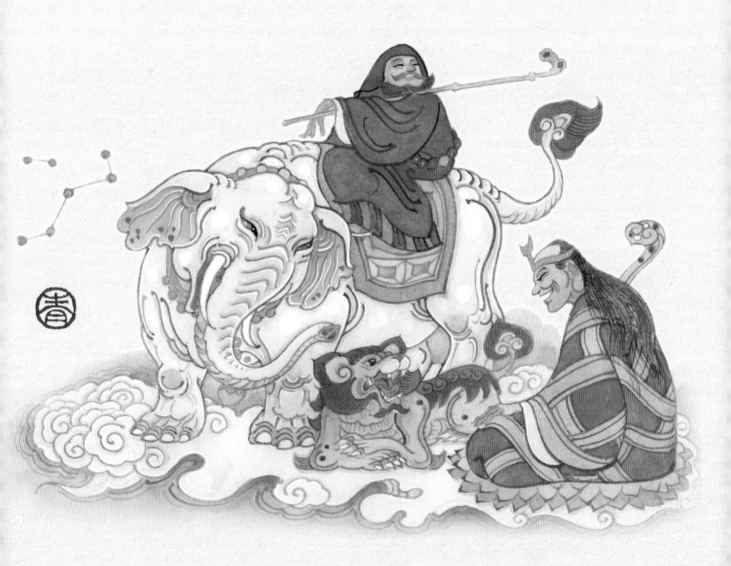

探手罗汉、开心罗汉

出自《西游记》第五十二回

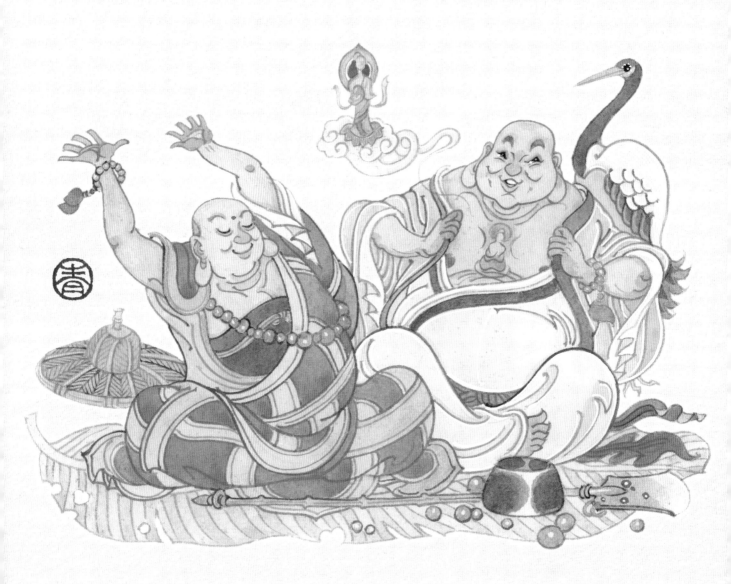

出自《西游记》第五十二回 **挖耳罗汉、沉思罗汉**

布袋罗汉、芭蕉罗汉 出自《西游记》第五十二回

看门罗汉、长眉罗汉

出自《西游记》第五十二回

降龙罗汉、伏虎罗汉 出自《西游记》第五十二回

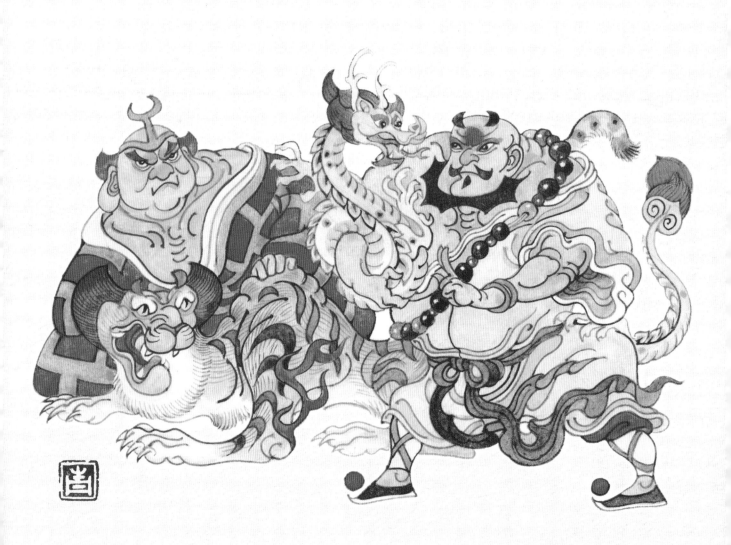

出自《西游记》第六回
木叉浑铁棒，护法显神通。

惠岸行者

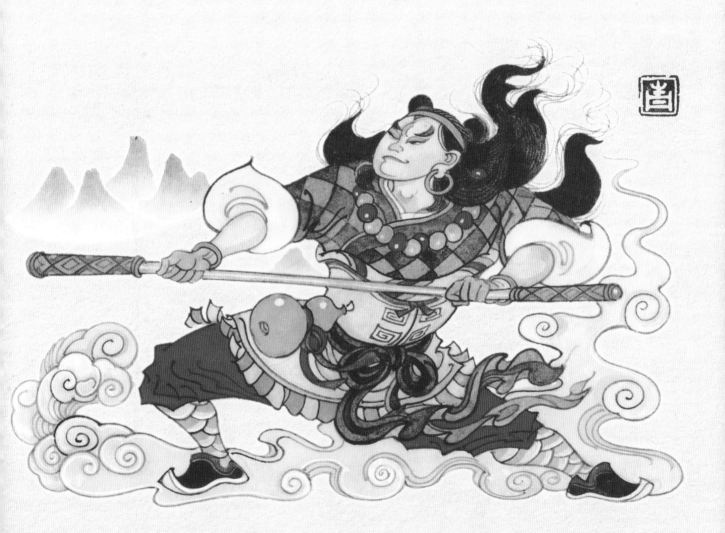

第 4 篇

凡尘百相

李世民、崔珏

主要出自《西游记》附录至第十回、第一百回等

非阳世之名山，实阴司之险地。李世民，唐朝第二位皇帝，庙号太宗。
地府判官崔珏生前与魏征有八拜之交，魏征请他关照唐王。

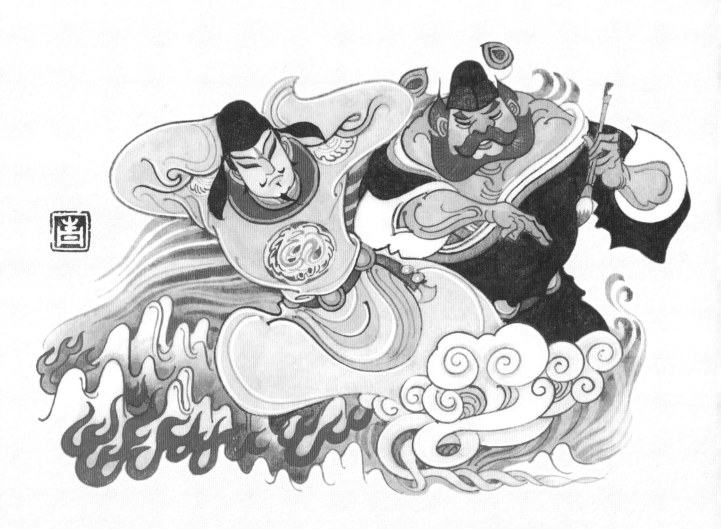

出自《西游记》第九回至第十二回
兜风氅袖采霜飘，压赛垒荼神貌。脚踏乌靴坐折，手持利刃凶骁。

魏征

秦叔宝、尉迟敬德

出自《西游记》第九回至第十一回
本是英雄豪杰旧勋臣，只落得千年称户尉，万古
作门神。秦琼，字叔宝。尉迟恭，字敬德。

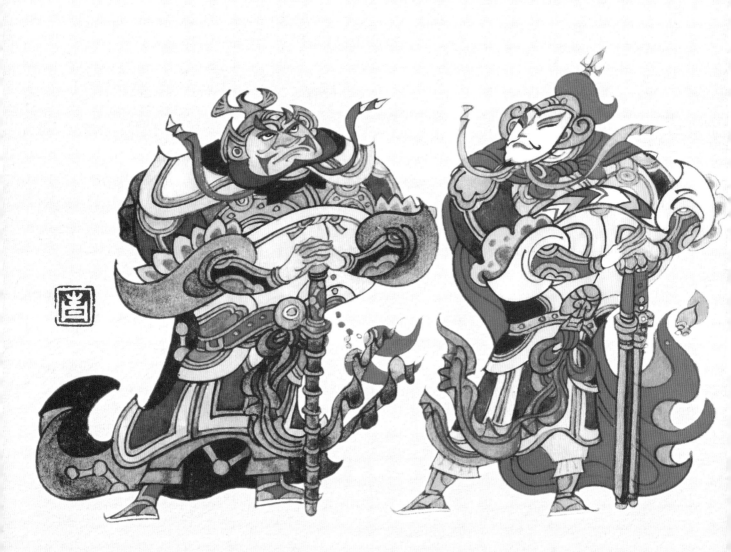

出自《西游记》附录

陈萼，表字光蕊，海州弘农人氏。殷温娇，又名满堂娇，系当朝丞相殷开山之女。在《西游记》附录中，两人为玄奘生父生母。

陈光蕊、殷温娇

刘洪、李彪

出自《西游记》附录
刘洪、李彪皆系洪江艄公。刘洪见殷温娇生得有闭月羞
花之貌，陡起狼心，与李彪设计，杀害陈光蕊，强抢温娇。

出自《西游记》第九回
两束柴薪为活计，一竿钓线是营生。渔翁张稍，樵子李定。

张稍、李定

袁守诚、泾河龙王

出自《西游记》第九回
袁守诚：能知天地理，善晓鬼神情。
泾河龙王化身：身穿玉色罗襕服，头戴逍遥一字巾。

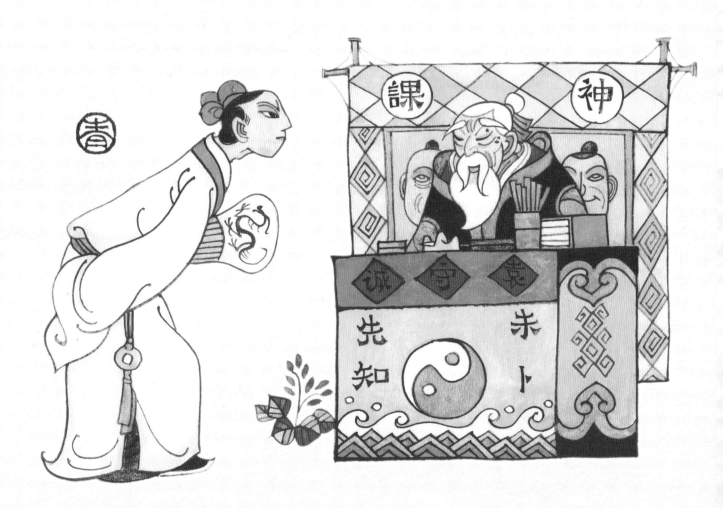

出自《西游记》第十一回
刘全：均州人，家有万贯之资。

刘　全

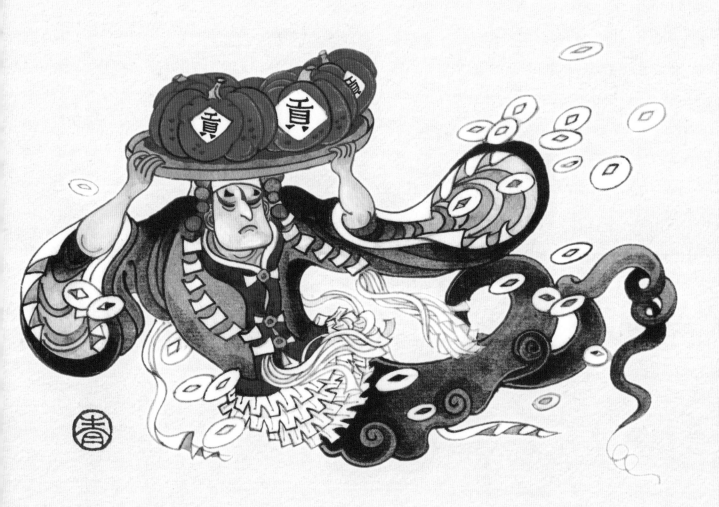

刘伯钦

出自《西游记》第十三回至第十四回
雷声震破山虫胆，勇猛惊残野雉魂。

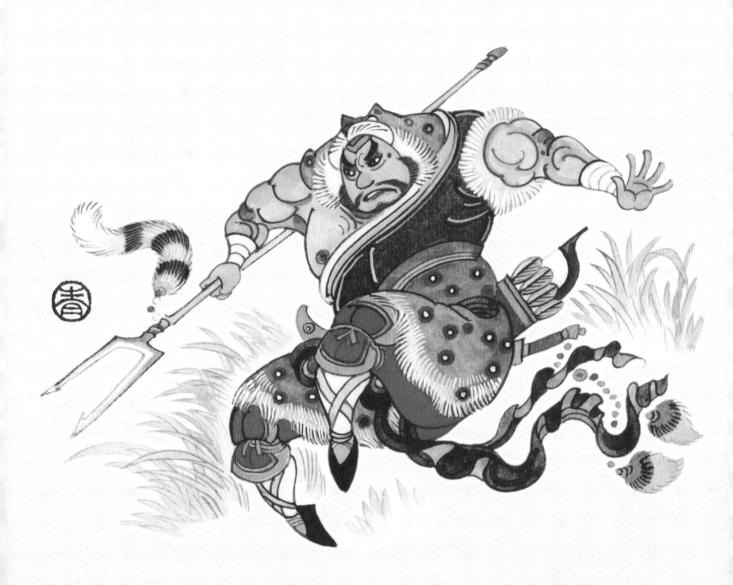

眼看喜、耳听怒、鼻嗅爱、舌尝思、意见欲、身本忧

出自《西游记》第十四回

眼、耳、鼻、舌、意、身六个强盗，各执长枪短剑、利刃强弓，在山中剪径。

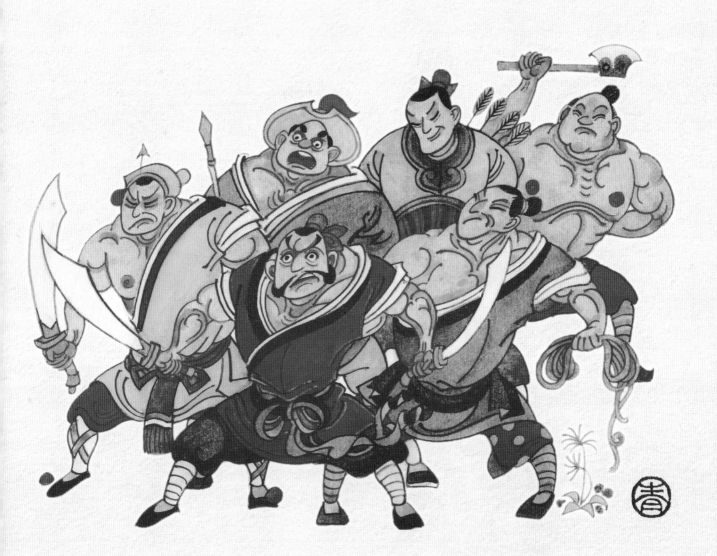

金池长老

出自《西游记》第十六回
观音禅院的老院主，与黑风山上的黑熊怪是朋友，被熊怪传了养神服气之术，所以有二百七十岁。

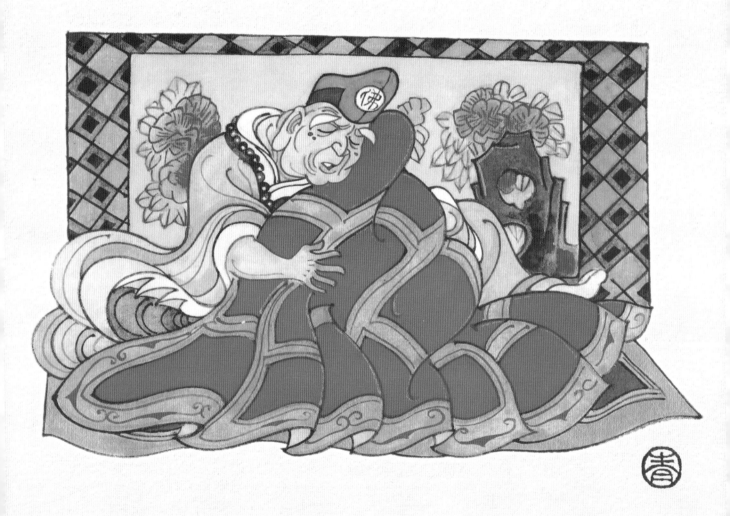

高太公、高夫人、高翠兰、高才

出自《西游记》第十八回至第十九回
高老庄位于西天路上的乌斯藏国，因一庄人家大半姓高，因此得名。

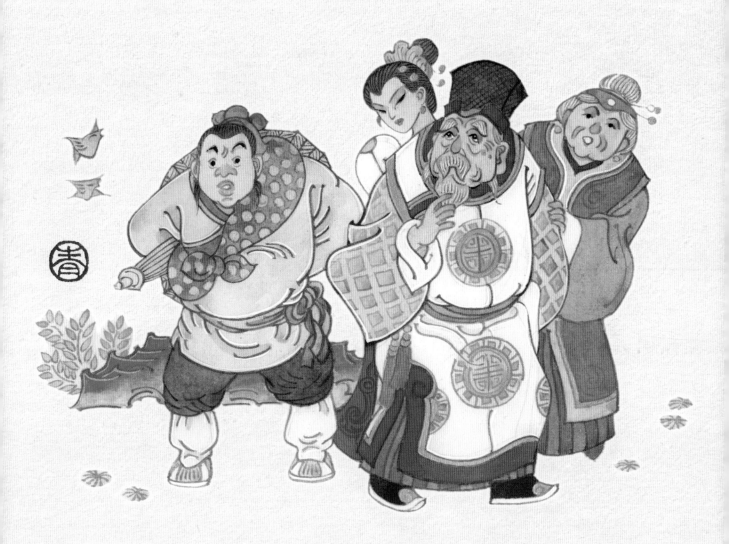

女儿国国王

出自《西游记》第五十四回
秋波湛湛妖娆态，春笋纤纤娇媚姿。

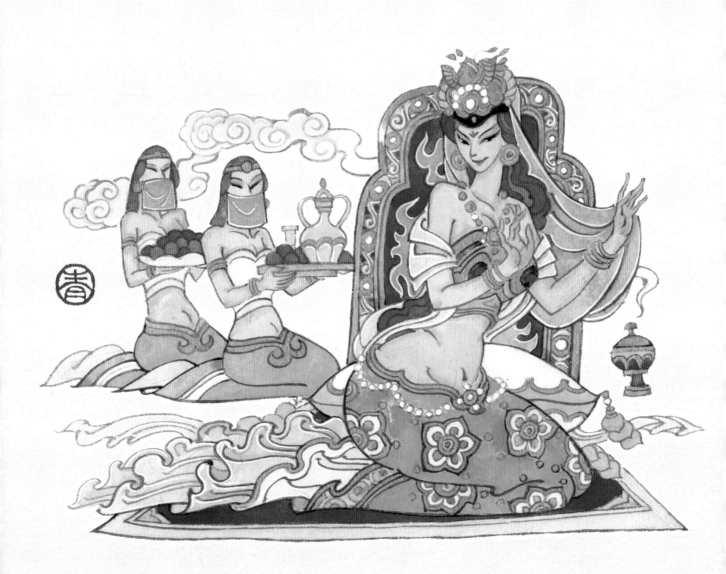

出自《西游记》第八十七回
若施寸雨济黎民，愿奉千金酬厚德！姓上官，是凤仙郡的郡侯。

凤仙郡侯

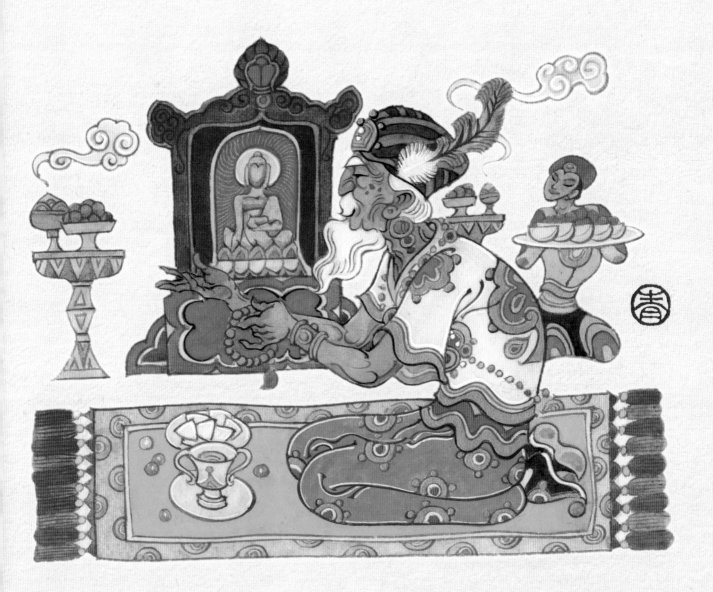

玉华州三位王子

出自《西游记》第八十八回至第九十回
授受心明遗万古，玉华永乐太平时。

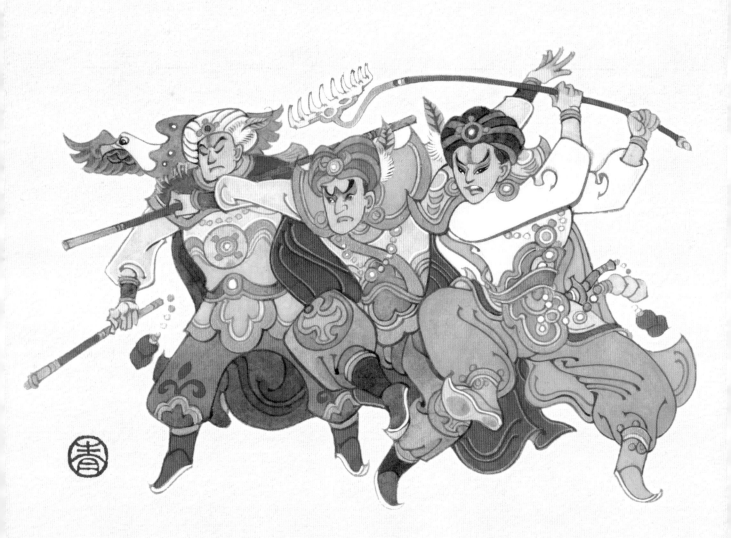

出自《西游记》第九十六回至第九十七回
红尘不到赛珍楼，家奉佛堂欺上刹。寇洪，字大宽，六十四岁，乐善好施，是铜台府地灵县里的大善人。

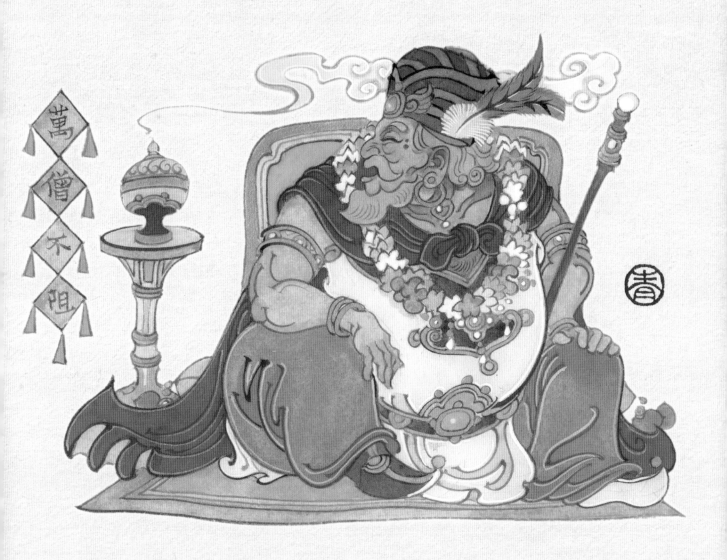

第 5 篇

西行魔障

熊山君、寅将军、特处士

出自《西游记》第十三回
熊山君：准灵惟显处，故此号山君。寅将军：东海黄公惧，南山白额王。特处士：能为田者功，因名特处士。

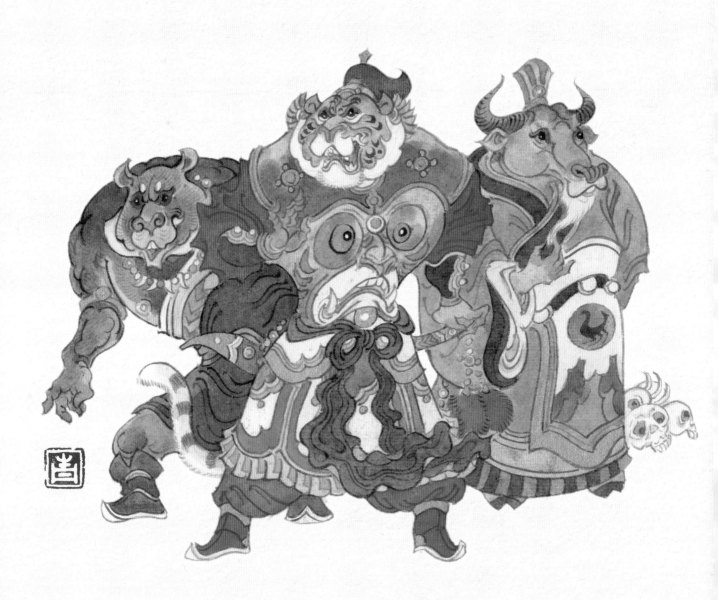

出自《西游记》第十六回至第十七回
眼幌金睛如掣电，正是山中黑风王。

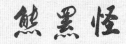

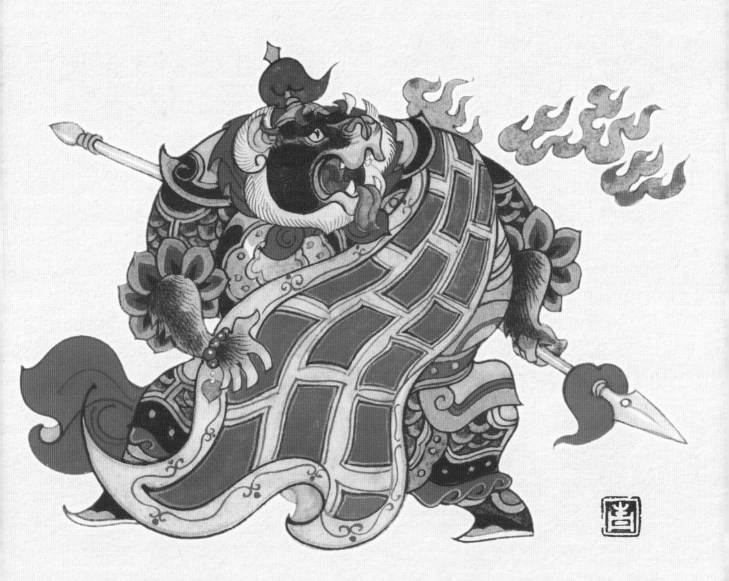

虎先锋

出自《西游记》第二十回
白森森的四个钢牙，光耀耀的一双金眼。

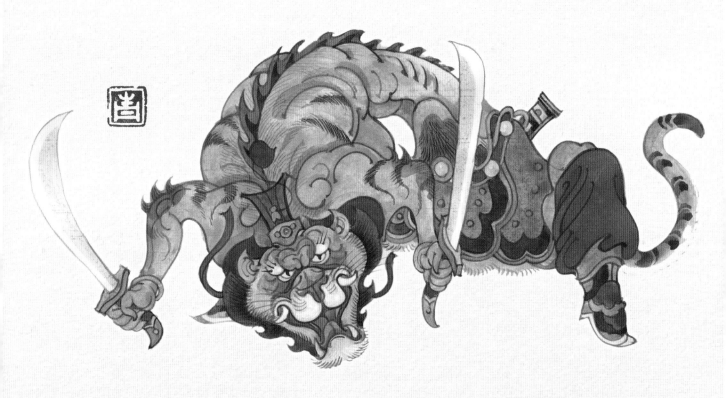

出自《西游记》第二十回至第二十一回
手持三股钢叉利，不亚当年显圣郎。

黄风怪

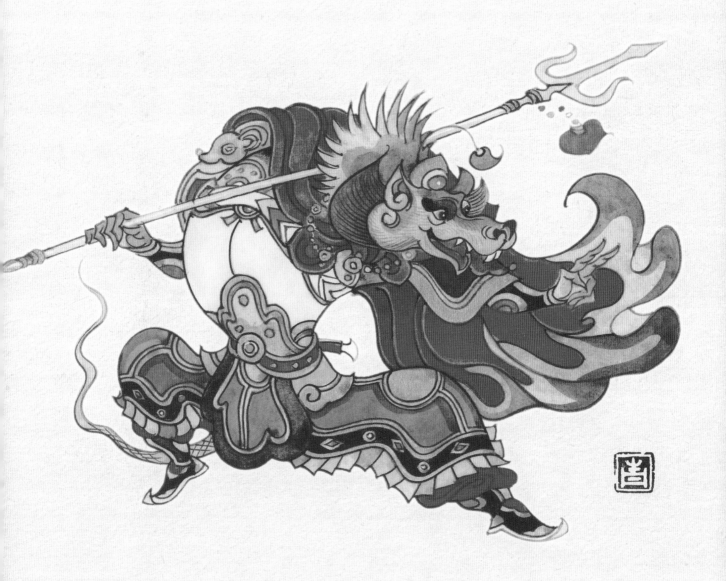

白骨精

出自《西游记》第二十七回
先后变少女、老妇、老公公来迷惑唐僧，均被孙悟空识破。

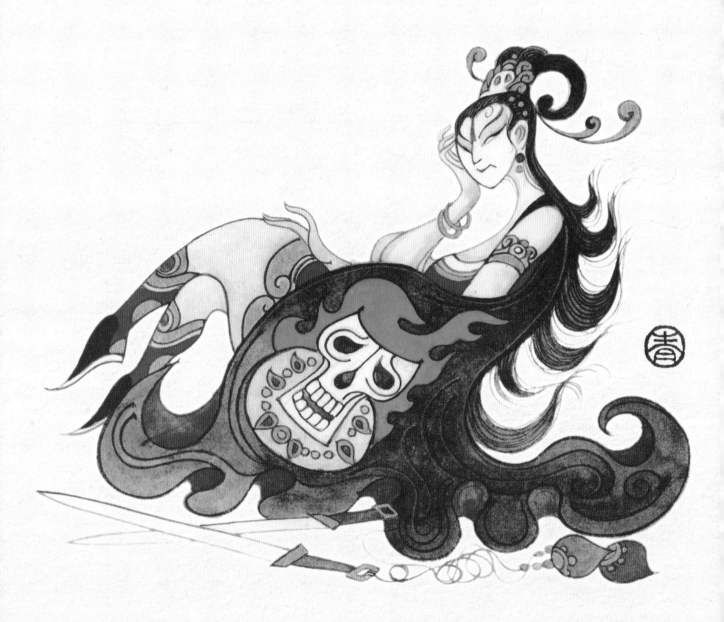

出自《西游记》第二十八回至第三十一回
要知此物名和姓，声扬二字唤黄袍。

黄袍怪

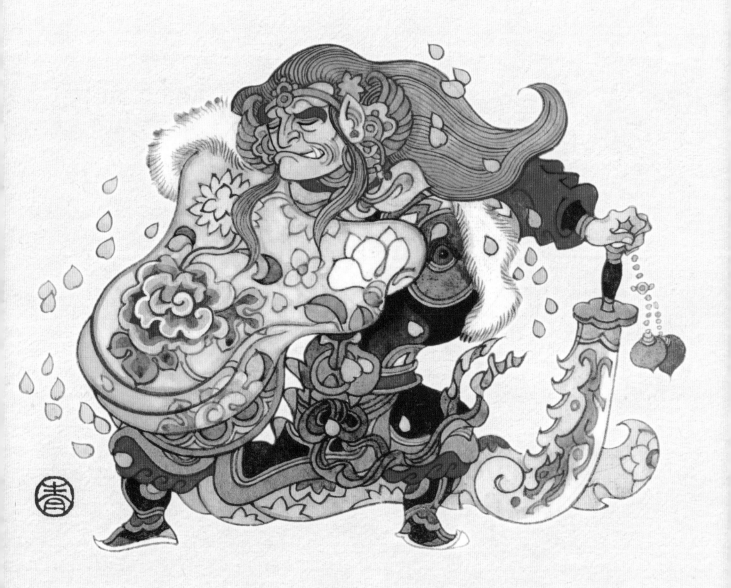

金角大王、银角大王

出自《西游记》第三十二回至三十五回
金角大王：行似流云离海岳，声如霹雳震山川。
银角大王：颜如灌口活真君，貌比巨灵无二别。

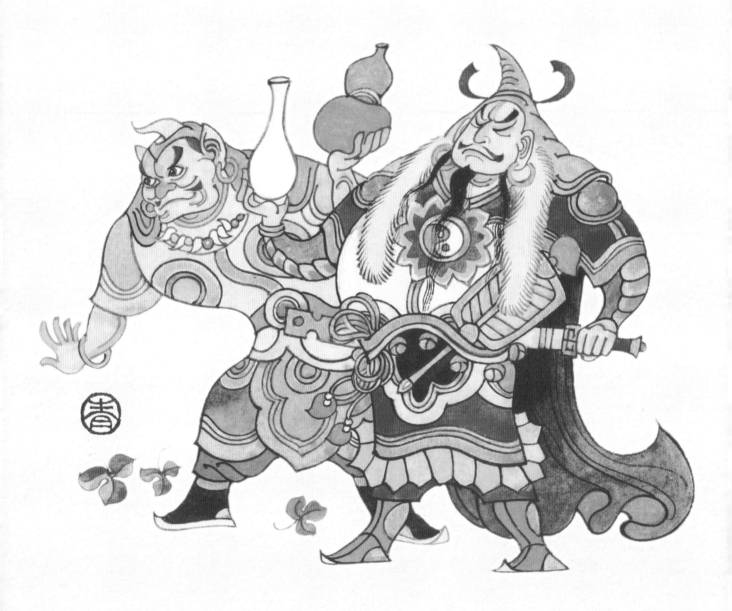

出自《西游记》第三十三回至第三十四回
莲花洞里金角大王、银角大王手下的小妖。

精细鬼

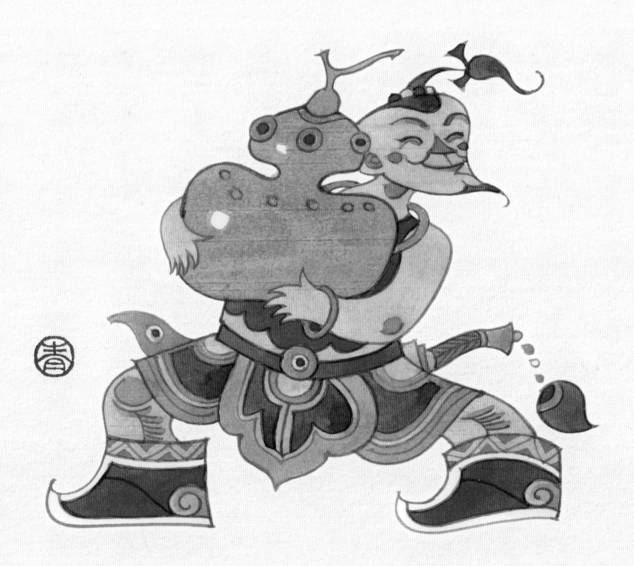

伶俐虫

出自《西游记》第三十三回至第三十四回
和精细鬼一起被孙悟空骗去法宝。

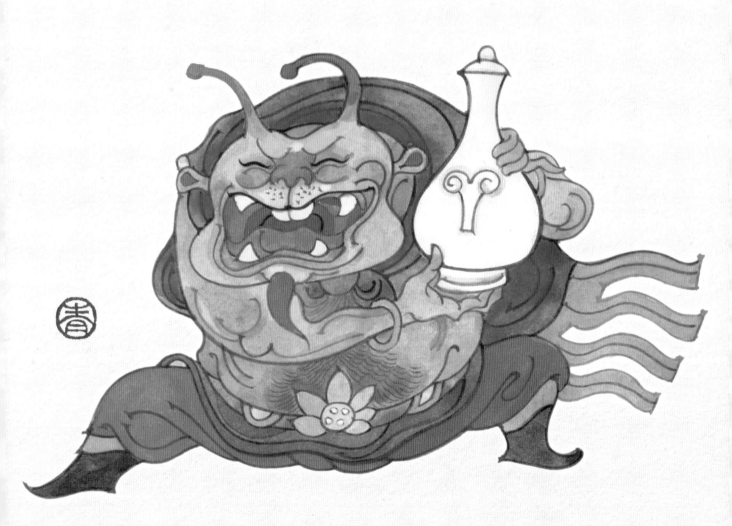

出自《西游记》第三十七回、第三十九回
镜里观真像，原是文殊一个狮猁王。

狮猁精

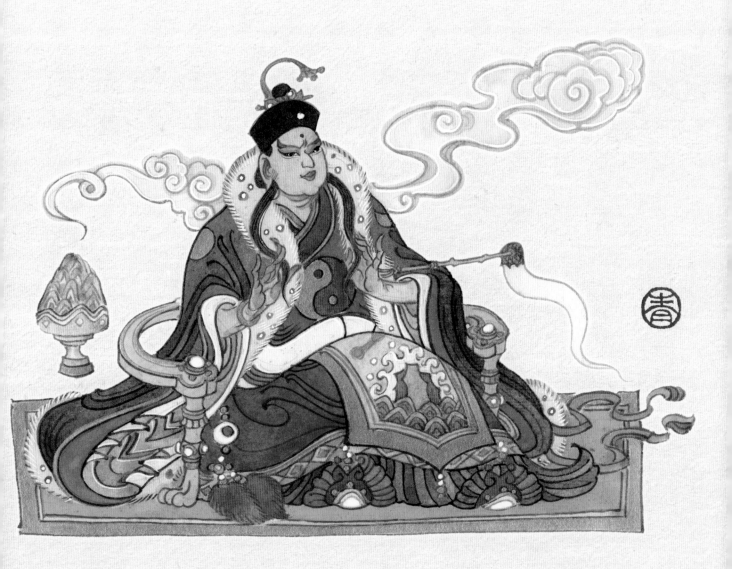

红孩儿

出自《西游记》第四十回至第四十三回
双手绰枪威凛冽，祥光护体出门来。

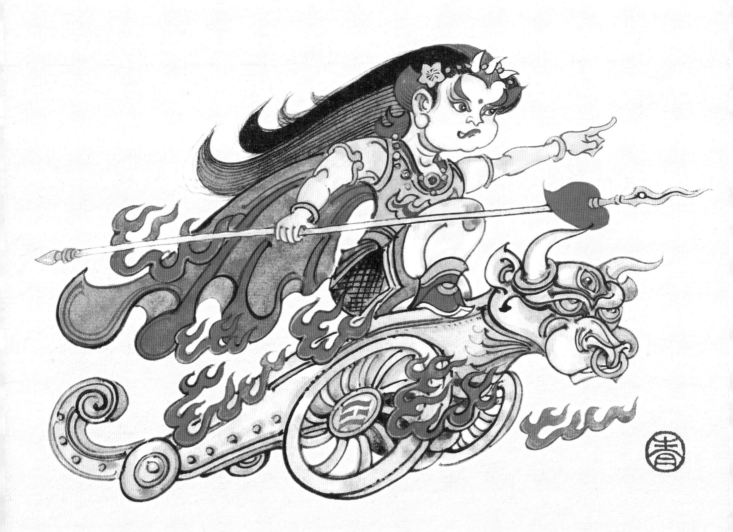

出自《西游记》第四十三回
竹节钢鞭提手内，行时滚滚搅狂风。

鼍龙怪

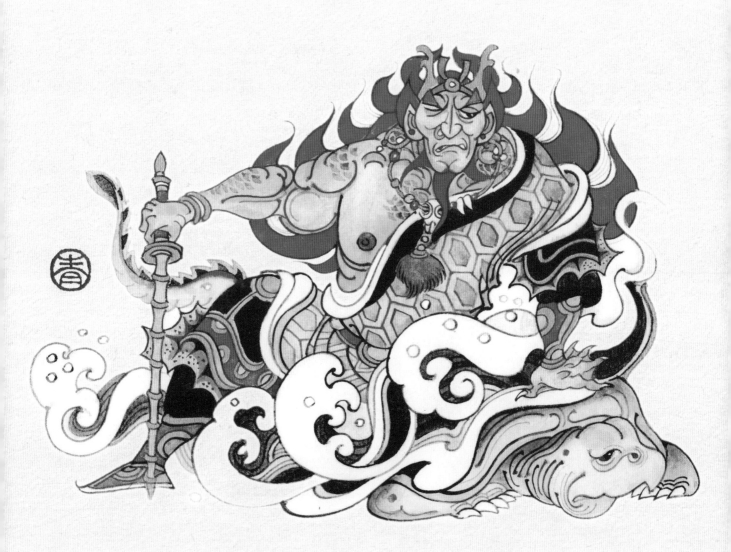

虎力大仙、鹿力大仙、羊力大仙

出自《西游记》第四十四回至第四十七回
原是动物修炼成精，虎力是黄毛虎，鹿力是白毛角鹿，羊力是羚羊。

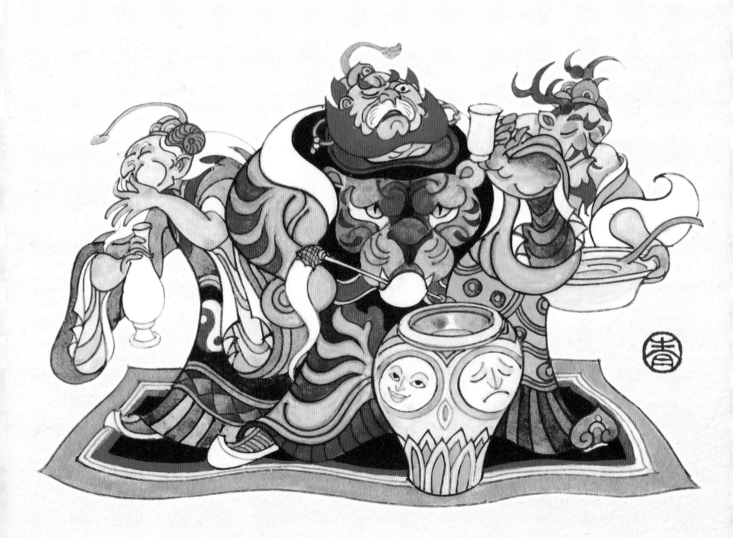

出自《西游记》第四十八回至第四十九回
只咬一枝青嫩藻，手拿九瓣赤铜锤。

灵感大王

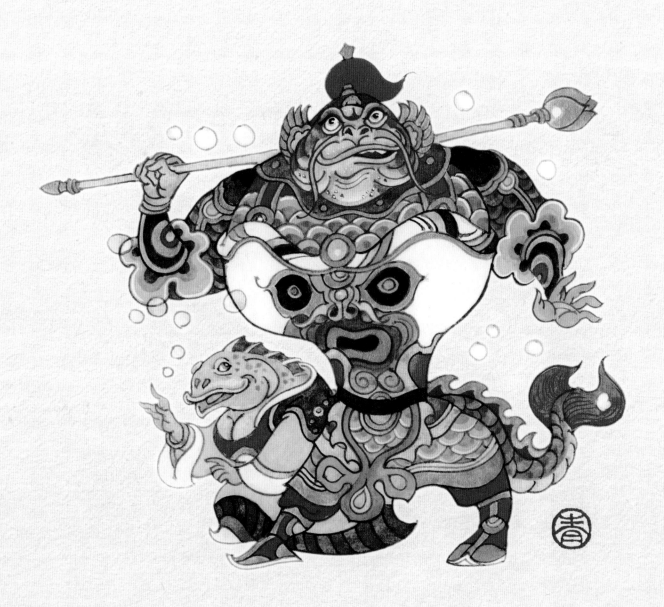

独角兕大王

出自《西游记》第五十回至第五十二回
全无喘月犁云用，倒有欺天振地强。

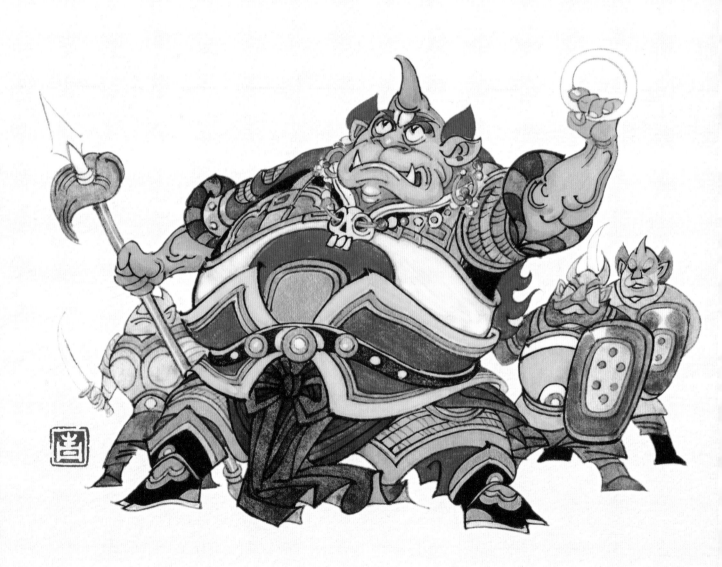

出自《西游记》第五十三回
额下髯飘如烈火，鬓边赤发短蓬松。

如意真仙

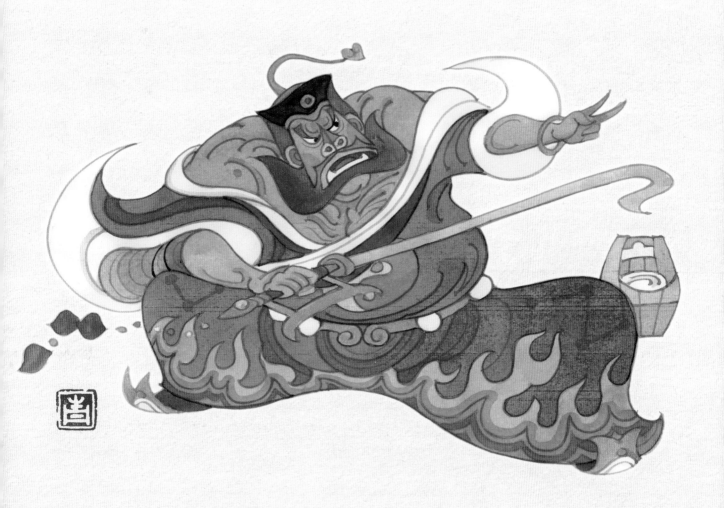

蝎子精

出自《西游记》第五十四回至第五十五回
母蝎子成精，用生成的两只钳脚炼成三股叉。

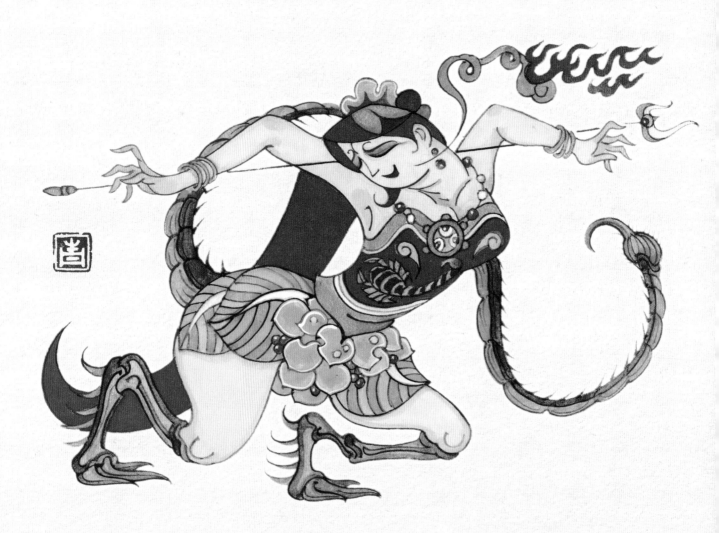

出自《西游记》第五十七回至第五十八回
盖为神通多变化，无真无假两相平。

六耳猕猴

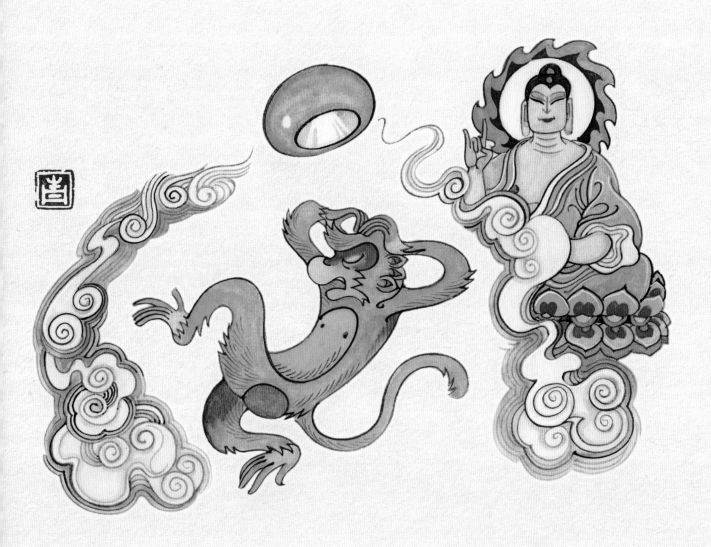

牛魔王

出自《西游记》第三回至第四回，第六十回至第六十一回

四海有名称混世，西方大力号魔王。

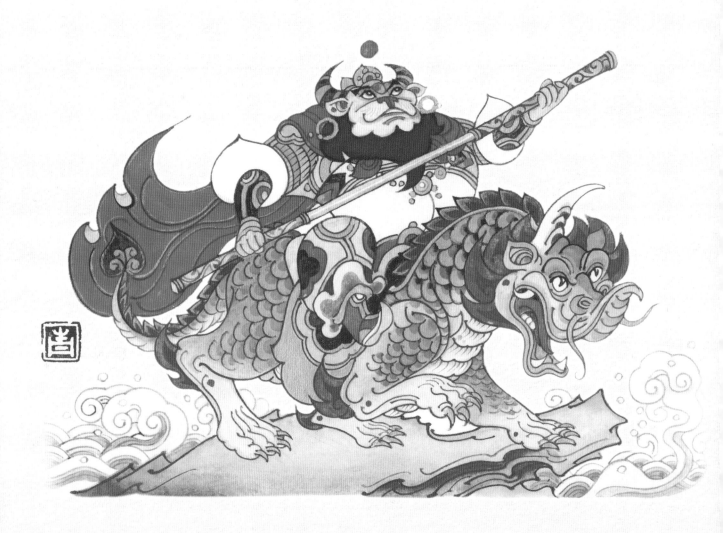

出自《西游记》第五十九回至第六十一回
罗刹忙将真扇子，一扇挥动鬼神愁！

铁扇公主

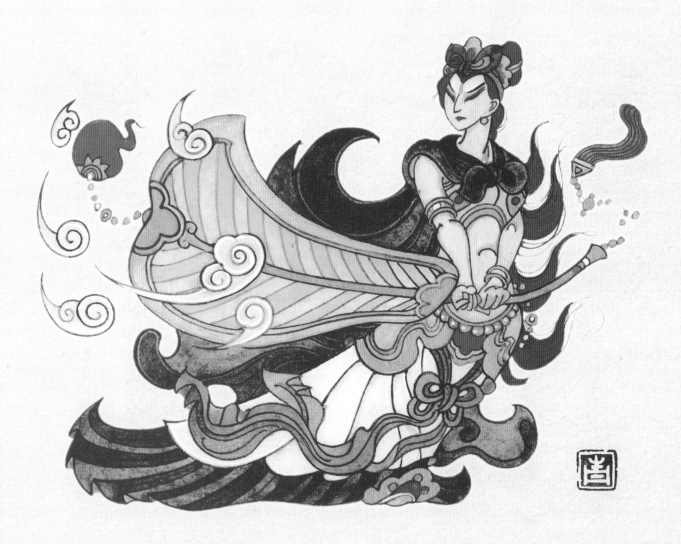

西游冬谱

九头虫

出自《西游记》第六十三回
展开翅极善飞扬，纵大鹏无他力气。

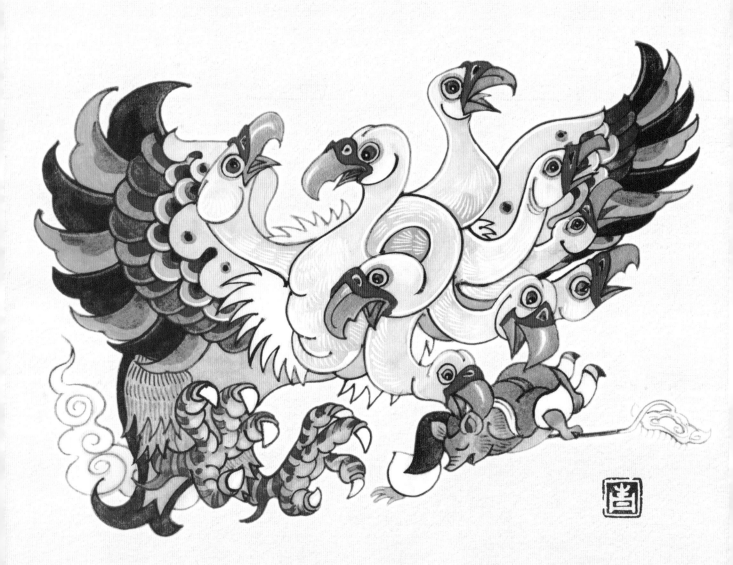

150

十八公、孤直公、凌空子、拂云叟

出自《西游记》第六十四回

拂云叟：不杂嚣尘终冷淡，饱经霜雪自风流。孤直公：香枝郁郁龙蛇状，碎影重重霜雪身。

凌空子：夜静有声如雨滴，秋晴荫影似云张。十八公：堪怜雨露生成力，借得乾坤造化机。

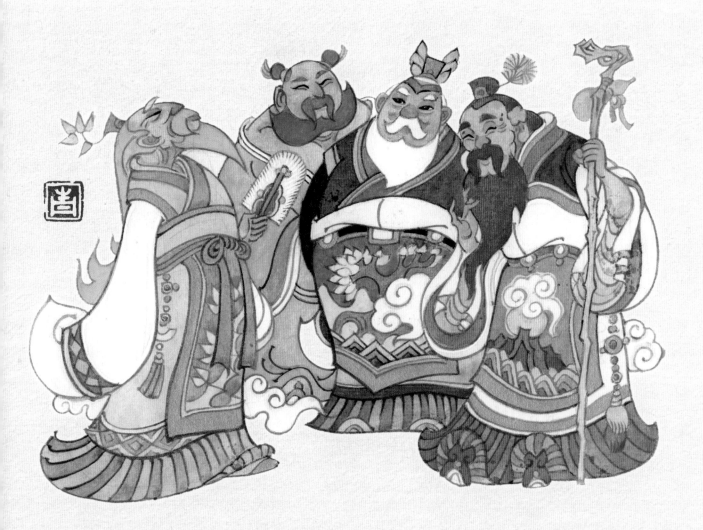

黄眉怪

出自《西游记》第六十五回至第六十六回
蓬着头，勒一条扁薄金箍；光着眼，簇两道黄眉的竖。

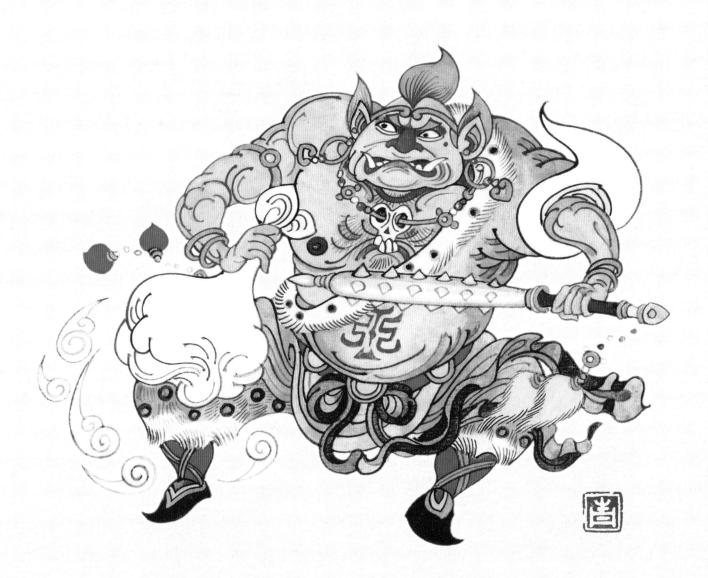

出自《西游记》第六十七回
身披一派红鳞，却就如万万片胭脂砌就。

红鳞大蟒

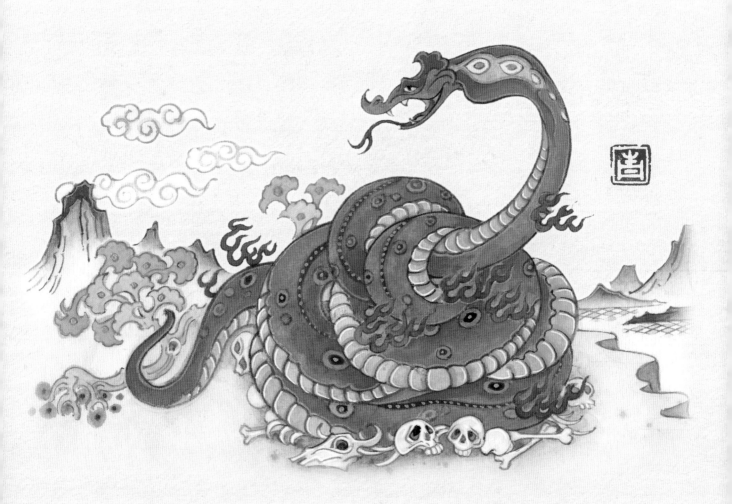

赛太岁

出自《西游记》第七十回至第七十一回
口外獠牙排利刃，鬓边焦发放红烟。

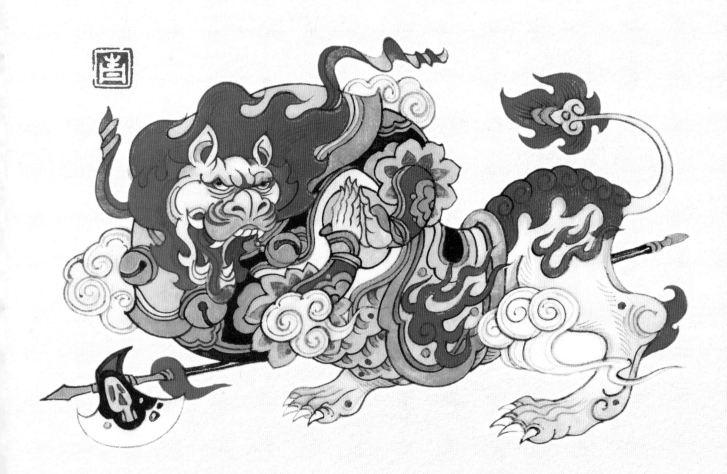

出自《西游记》第七十二回至第七十三回
柳眉横远岫，檀口破樱唇。

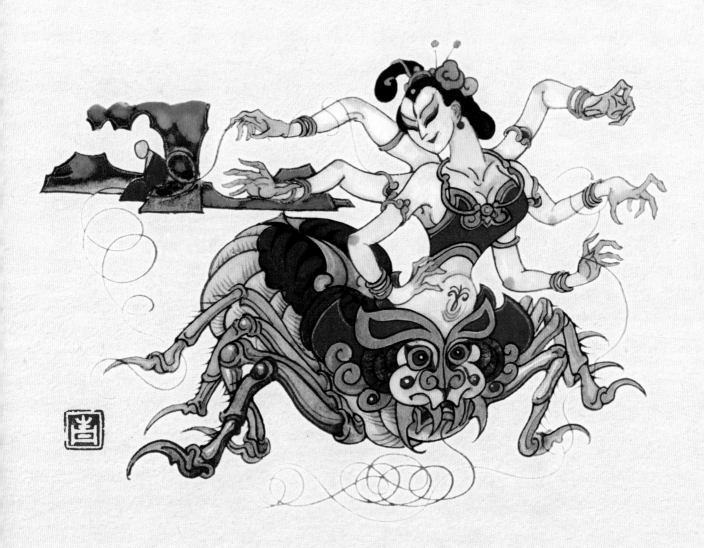

百眼魔君

出自《西游记》第七十三回
森森黄雾，两边胁下似喷云；艳艳金光，千只眼中如放火。

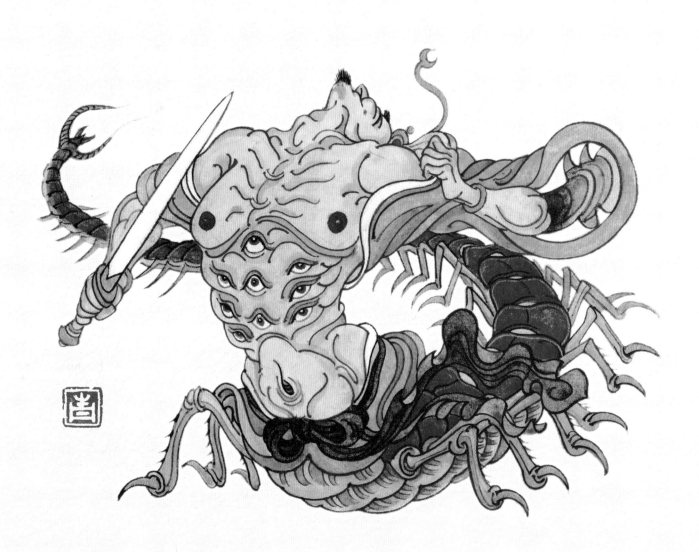

出自《西游记》第七十五回至第七十七回
但行处，百兽心慌；若坐下，群魔胆战。

青毛狮子怪

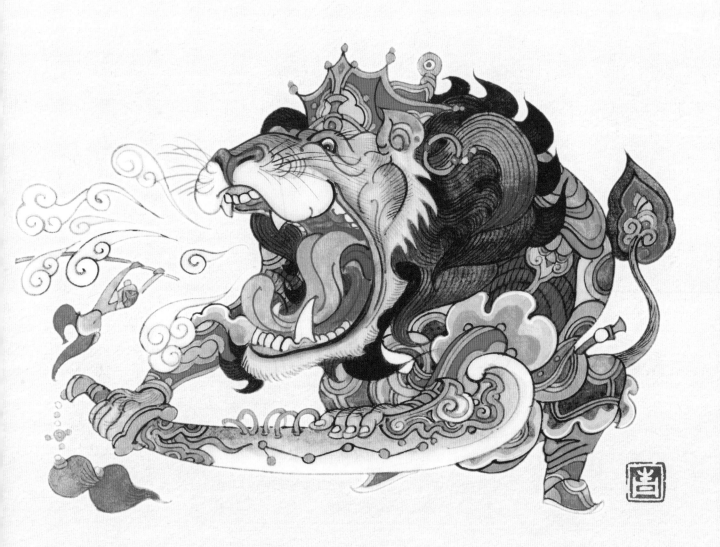

黄牙老象

出自《西游记》第七十五回至第七十七回
细声如窈窕佳人，玉面似牛头恶鬼。

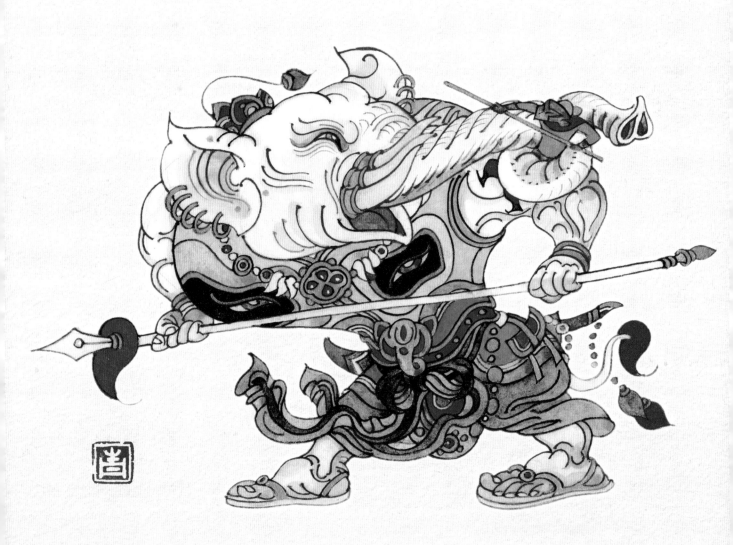

出自《西游记》第七十五回至第七十七回
抟风翮百鸟藏头，舒利爪诸禽丧胆。

金翅大鹏雕

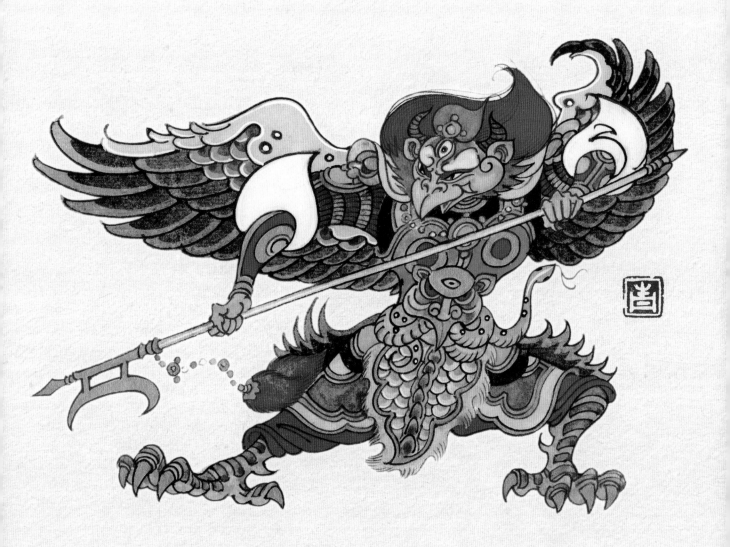

小钻风

出自《西游记》第七十四回
"我等巡山的，各人要谨慎提防孙行者：他会变苍蝇！"

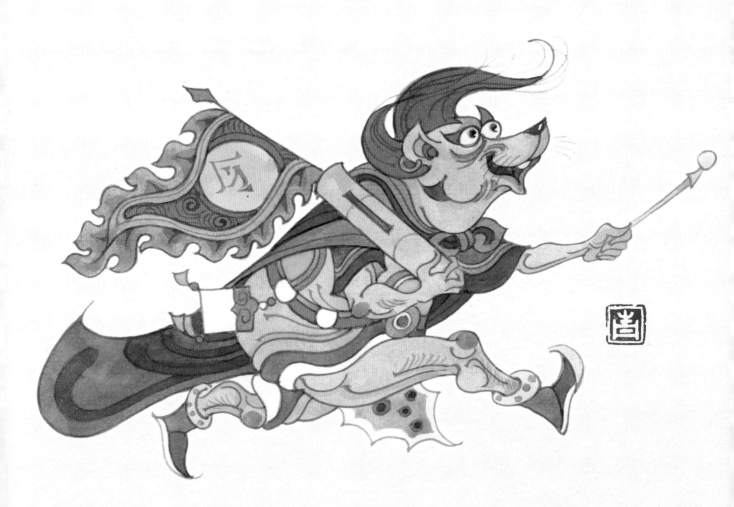

出自《西游记》第七十八回至第七十九回
玉面多光润，苍髯颔下飘。

白鹿精

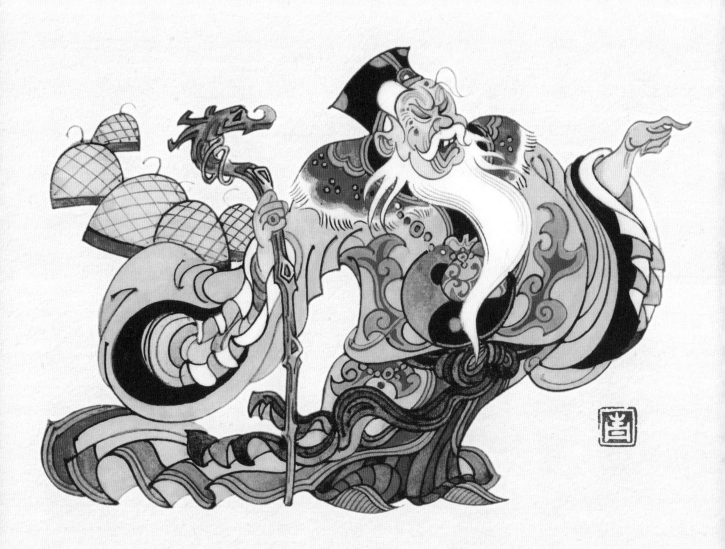

地涌夫人

出自《西游记》第八十回至第八十三回
你看她月貌花容娇滴滴，谁识得是个老鼠成精逞黠豪！

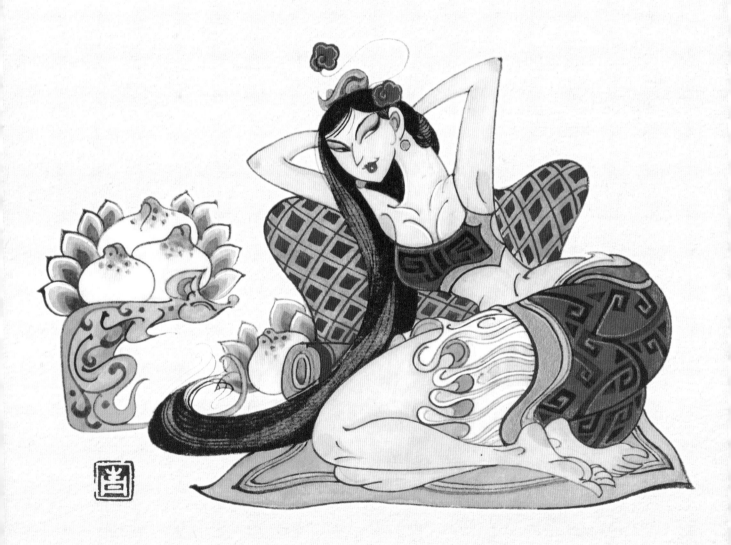

出自《西游记》第八十五回至第八十六回
张狂哮吼施威猛，嗳雾喷风运智谋。

南山大王

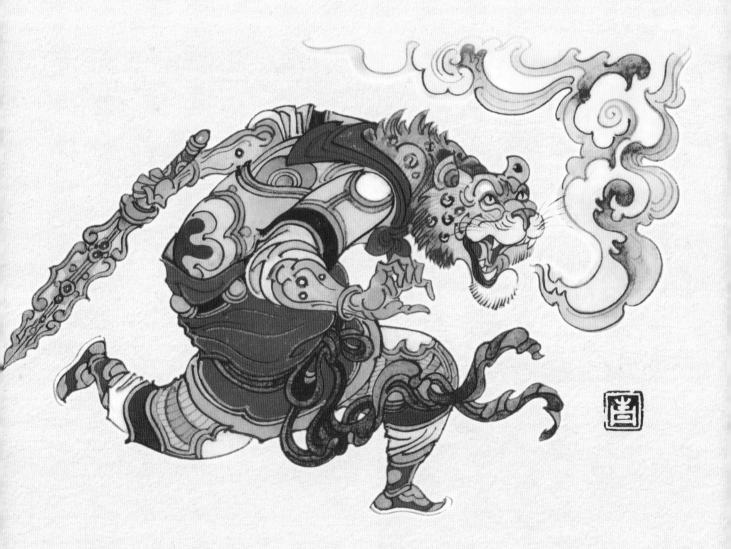

九灵元圣

出自《西游记》第八十九回至第九十回
他喊一声，上通三圣，下彻九泉。

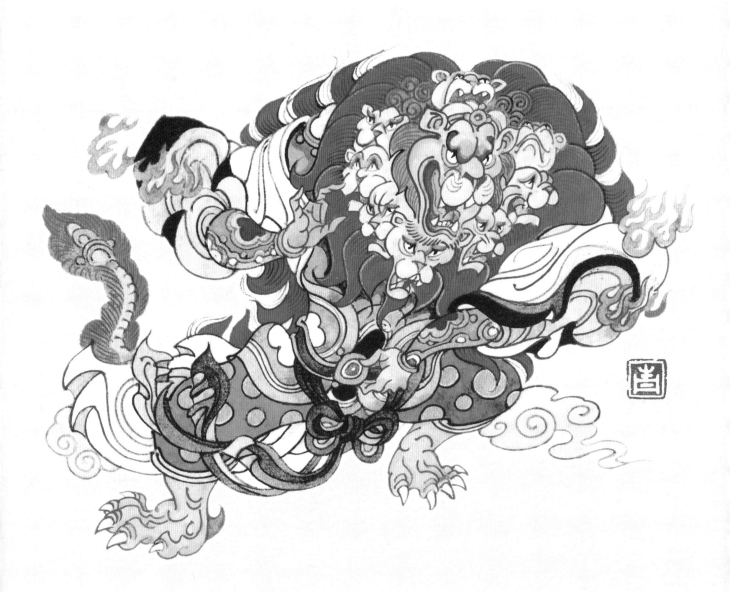

狻猊狮、白泽狮、雪狮、黄狮精
伏狸狮、猱狮、抟象狮

出自《西游记》第八十九回至第九十回
七狮七器甚锋芒，前遮后挡各施功。

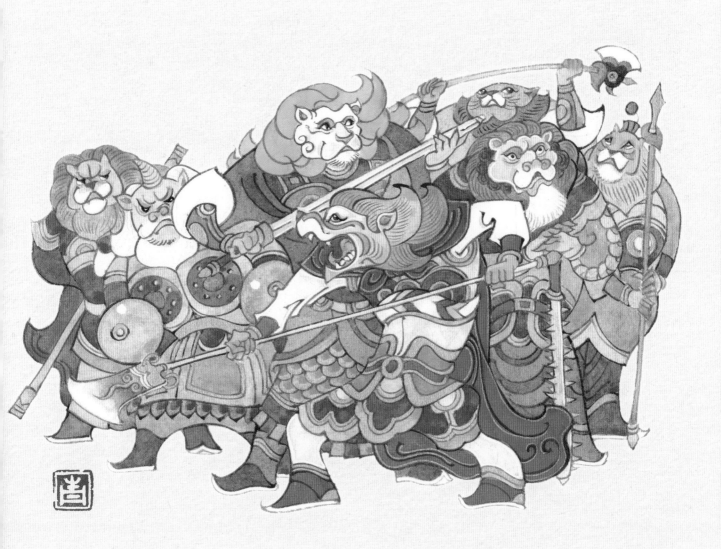

辟寒大王、辟暑大王、辟尘大王

出自《西游记》第九十一回至九十二回
彩面环睛，二角峥嵘。尖尖四只耳，灵窍闪光明。

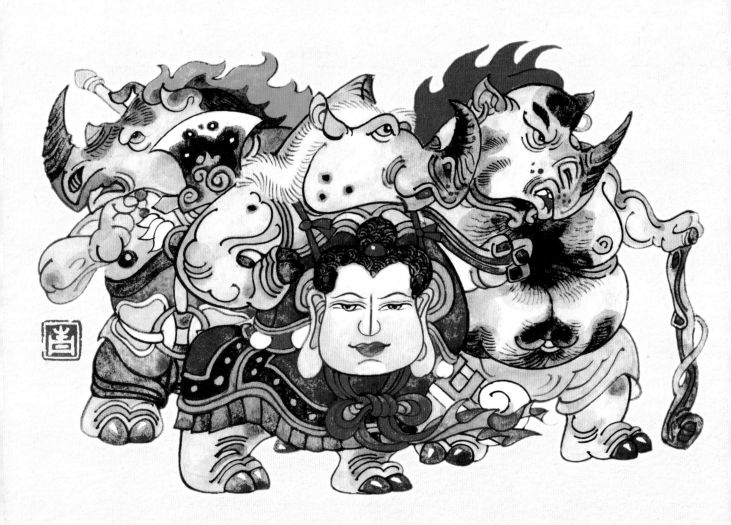

出自《西游记》第九十三回至第九十五回
双睛红映，犹欺雪上点胭脂。

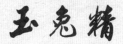

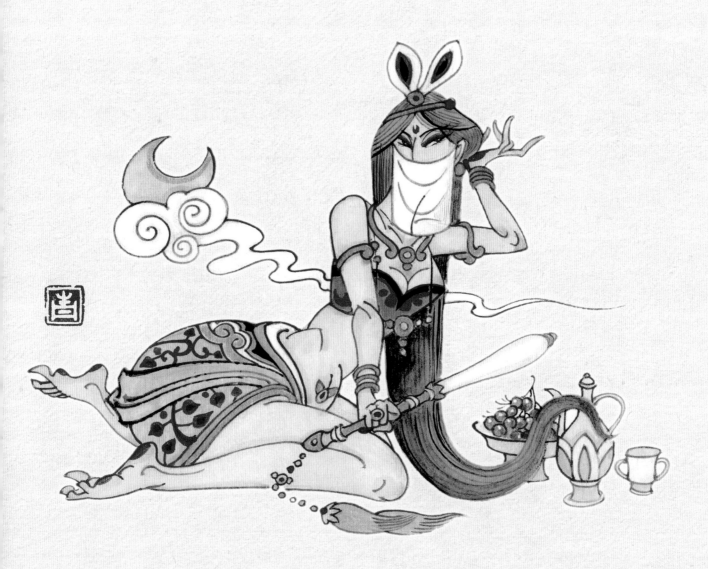

通天河老鼋

出自《西游记》第四十九回、第九十九回
挑包飞杖通休讲，幸喜还元遇老鼋。

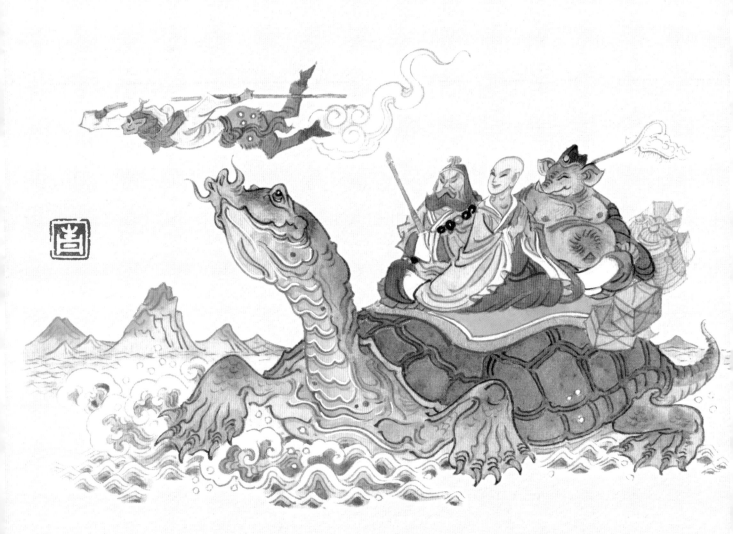

第 6 篇

易稿绣像

灵感大王

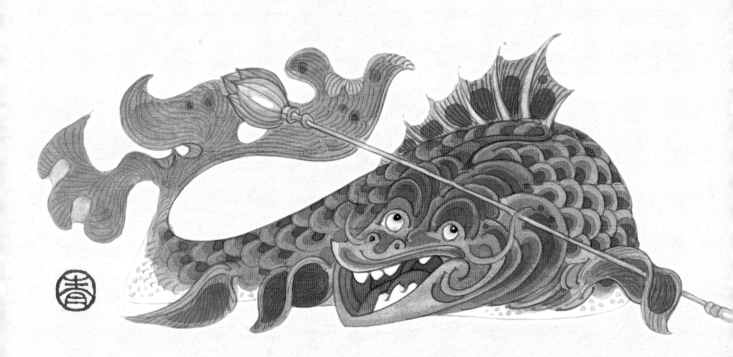

独角兕大王

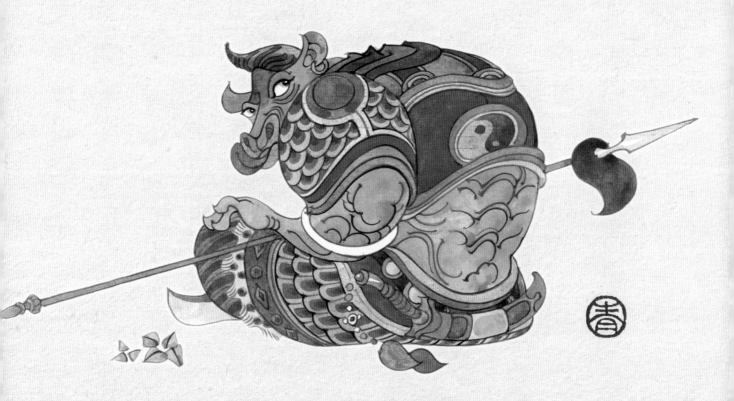

辟寒大王

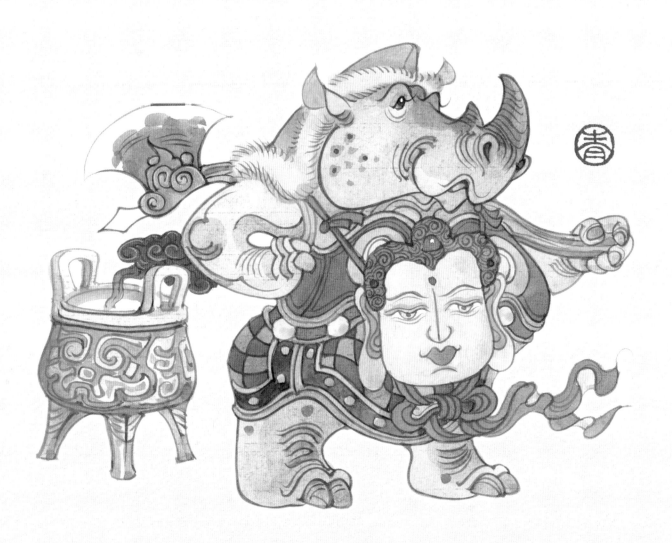

辟暑大王

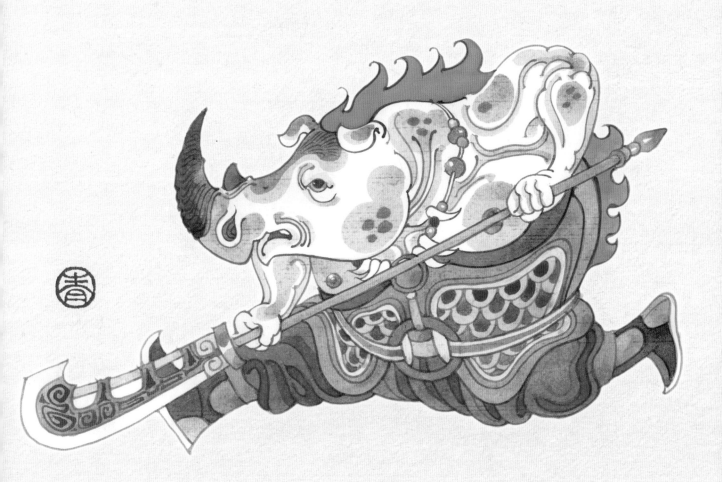

辟尘大王

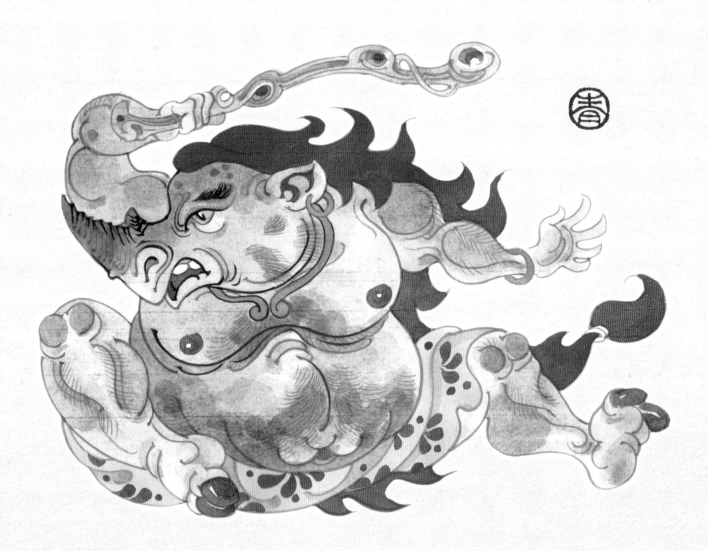

第 7 篇

五圣戍道

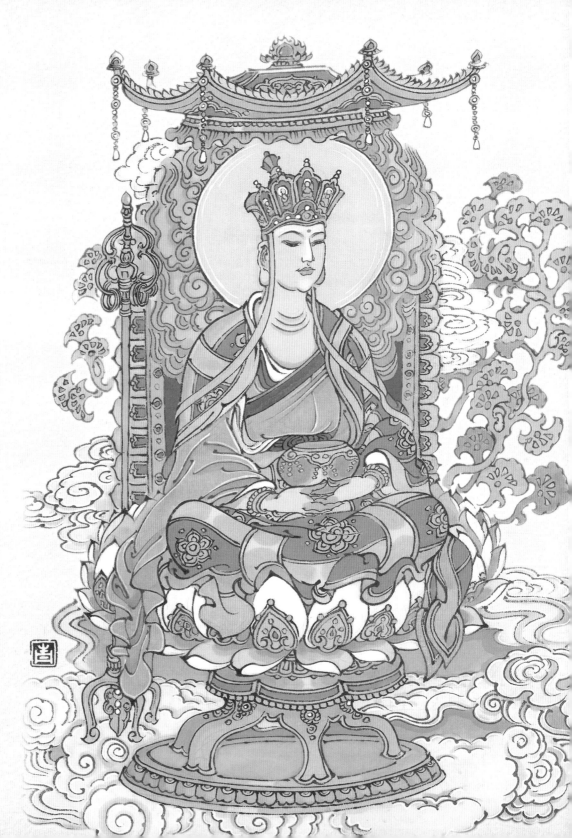

旃檀功德佛

为度众生发宏愿，十世修行成正果

唐僧，法号玄奘，俗姓陈。前世为金蝉子时无心听法，今生历尽九九八十一难，将真经带回大唐，被佛祖封为旃檀功德佛。画中唐僧端坐莲台，顶有宝盖，圆光照耀，度一切苦厄，现五蕴光明。

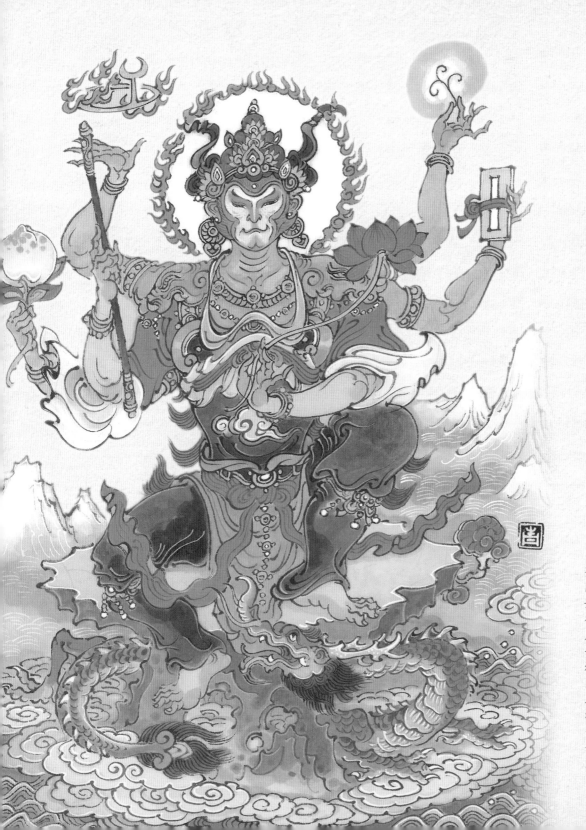

斗战胜佛

气傲曾敢与天齐，收缚心猿封斗战

齐天大圣孙悟空，因大闹天宫，被如来佛祖压在五行山下。五百年后，保唐僧取经，一路降魔荡怪，被封为斗战胜佛。本画绘其身有金箍棒、金箍、三根救命毫毛、经书、莲花、蟠桃等仙物，踏山伏龙，永镇河山！

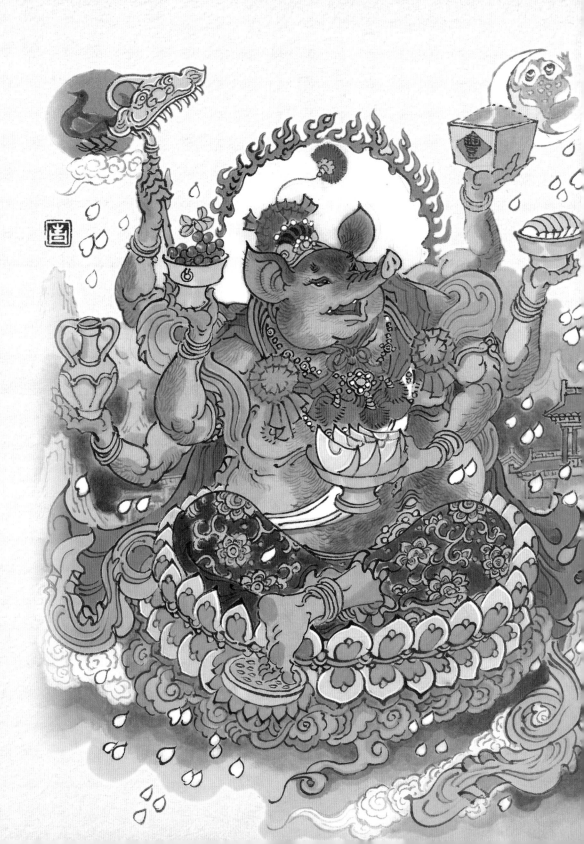

净坛使者

当年酒醉戏仙娥，凡色未泯任净坛

猪八戒，为天蓬元帅时，醉酒调戏嫦娥，被贬下凡尘，投为猪胎。后拜唐僧为师，挑担有功，被封为净坛使者。本画绘其满面得意，笑容可掬。手执钉钯、谷米、葡萄、糕点、琼浆、瓜果，寓意五谷丰登。

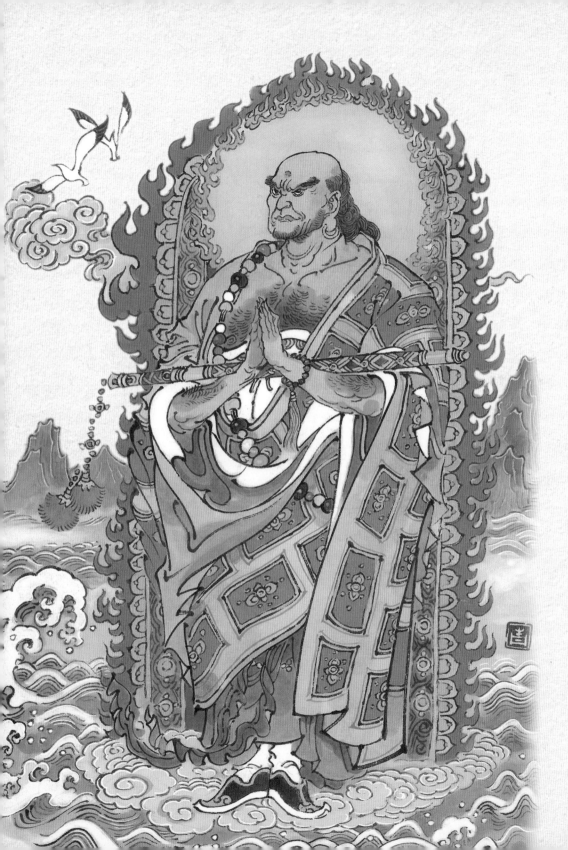

金身罗汉

碎盏落河受剑刑，降魔护师证金身

沙悟净，本为天宫卷帘大将，失手打碎玻璃盏，被罚下界流沙河，受飞剑穿胸。被菩萨点化，护师西行，登山牵马，被封为金身罗汉。本画绘其平端降魔宝杖，一身正气，证罗汉果位。

179

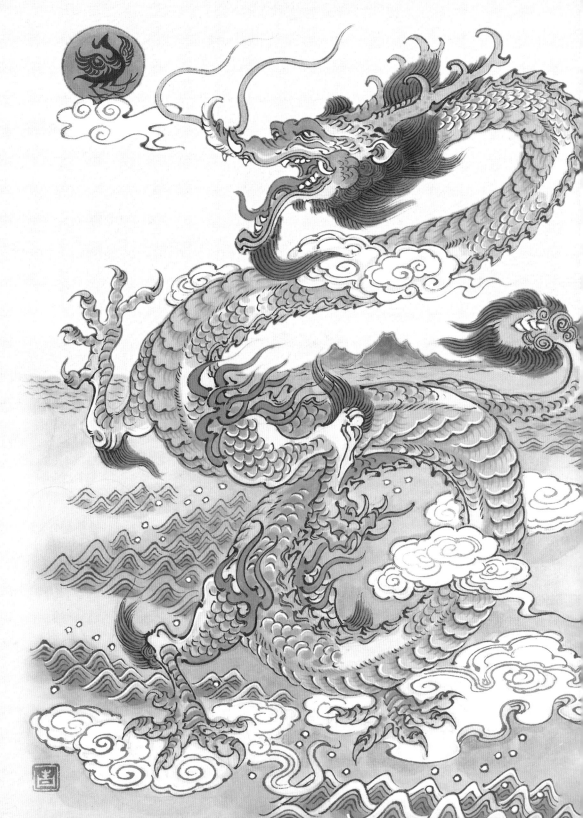

八部天龙马

太子焚珠贬鹰愁，为马驮僧化天龙

玉龙三太子，因烧了明珠，犯下死罪。幸得观音菩萨解救，化为马身驮唐僧西去，后封为八部天龙马。本画绘其脱马身，再化龙形，一身瑞气，四爪祥云。身处四海上空，寓意四海升平。

第 8 篇

九灵真容

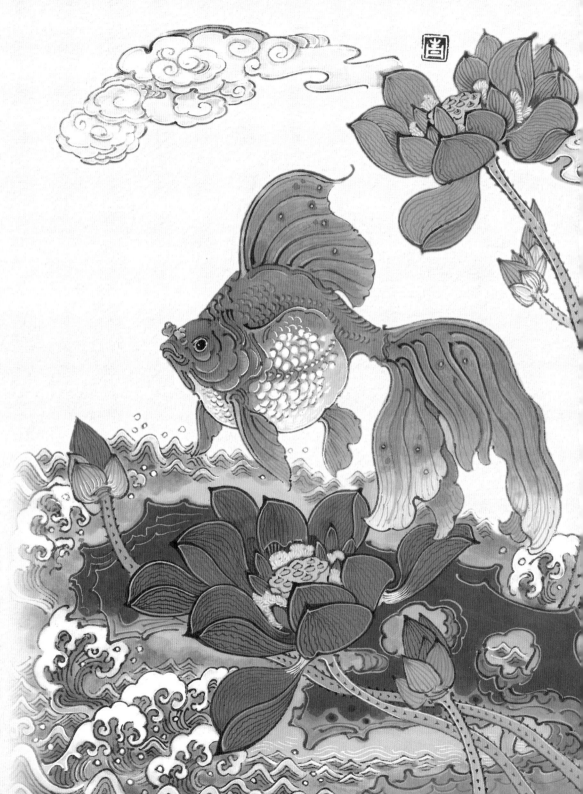

莲池金鱼

紫竹林莲花池里
养大的金鱼。每
日浮头听观音菩
萨讲经，因此甚
有灵性。将一枝
未开的菡萏运练
成一柄九瓣铜
锤。趁海潮泛涨，
偷跑到通天河，
对陈家庄百姓为
非作歹九年。后
被孙悟空请来观
音菩萨用竹篮儿
收伏。

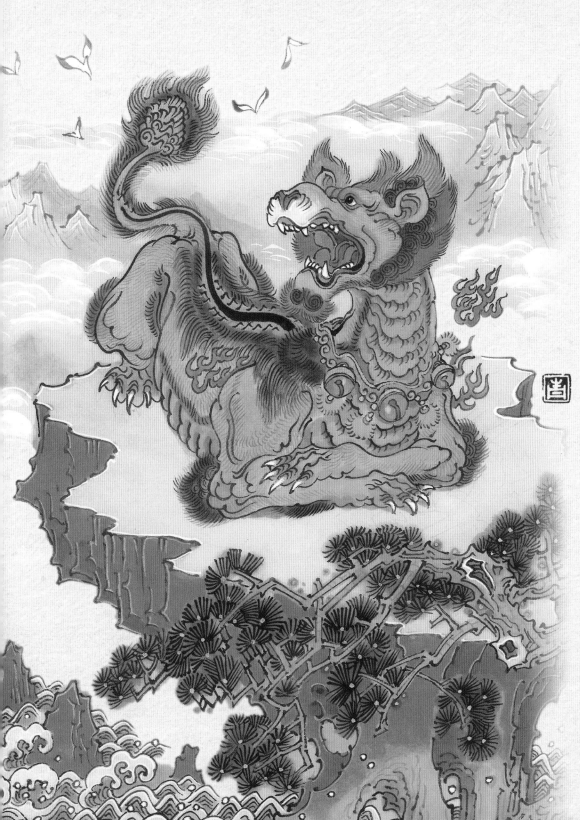

金毛神犼

观世音菩萨的胯下坐骑金毛犼。因朱紫国国王曾伤害过佛母孔雀的孩子，佛母就让他失侣三年，金毛犼正好在附近留心听到，找机会跑到朱紫国抢了金圣宫娘娘。那娘娘有紫阳真人的棕衣保护，不曾被犼怪玷污。孙悟空后来偷了犼怪的三个紫金铃，降伏了妖怪。

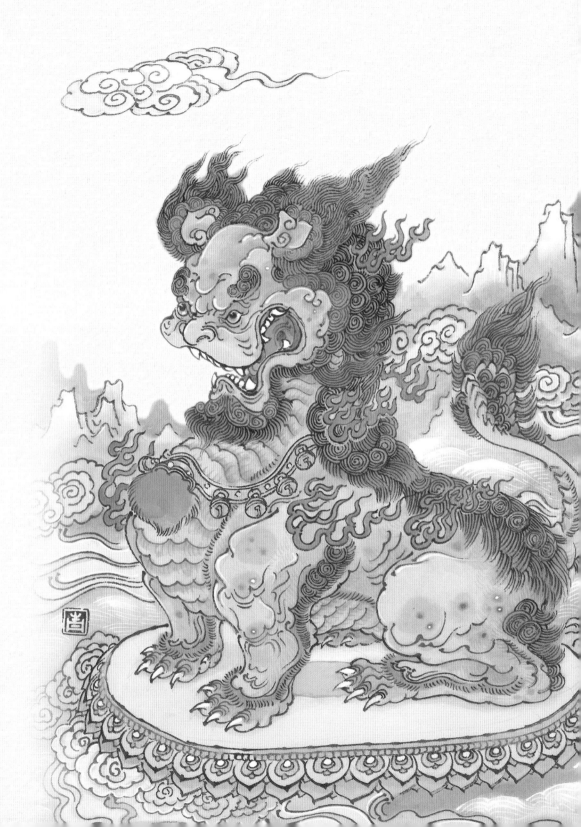

青毛狮子

文殊菩萨的坐骑青毛狮子怪,但与乌鸡国那只狮猁怪并非同一只,因乌鸡国那只曾与孙悟空交手过,这只出场时不知悟空本领,还把悟空砍成了两个,让悟空裂变了一次。小钻风称这大大王一口曾吞天吃悟空,得十万天兵关天门,后将悟空打了进去,反被悟空在其腹中拳打脚踢,不堪忍受而呼悟空为"外公"。后被文殊菩萨收回。

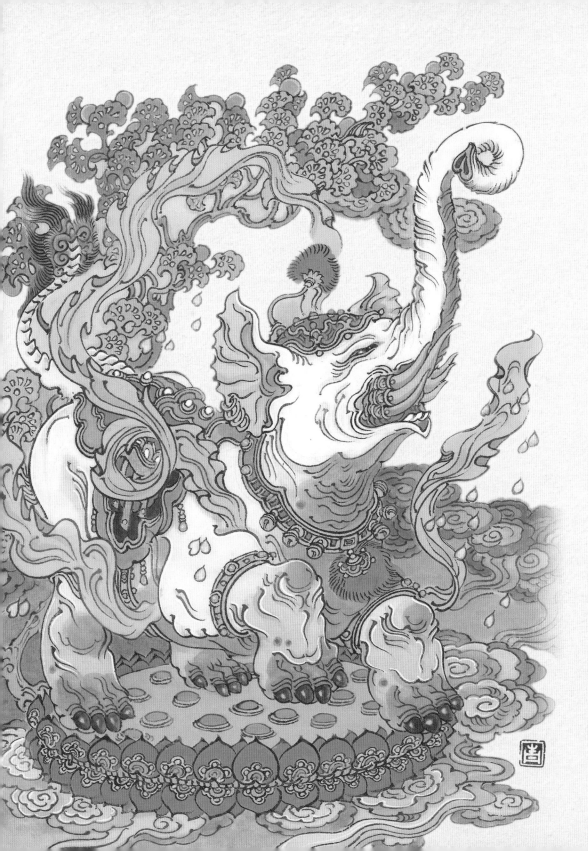

六牙白象

普贤菩萨的坐骑
六牙白象。与文
殊菩萨的坐骑青
狮、佛祖之舅大
鹏结义为兄弟，
排行第二。小钻
风称这二大王一
鼻子可把铁背铜
身卷成魂亡魄丧。
象精曾卷住八戒，
悟空与他争斗时，
欲捅象精鼻孔，
吓得象精连忙缩
鼻，被悟空趁机
抓住。后被普贤
菩萨所降。

金翅大鹏

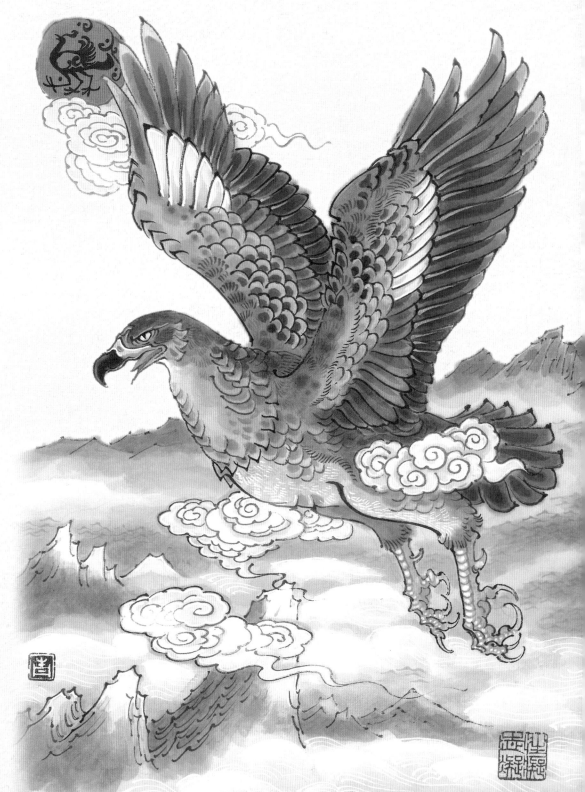

王万里鹏。因听说吃唐僧肉可以延寿长生，但得知孙悟空神通广大，怕自己一个人对付不了，故与青狮、白象结义，一起合谋捉唐僧。此魔十分狡诈，青狮、白象本来打算礼送唐僧过山，他出一"调虎离山"计，分开唐僧三徒弟，把唐僧抓入狮驼国。后被如来佛祖亲自收伏。

佛母孔雀大明菩萨之弟云程萨之弟云程

186

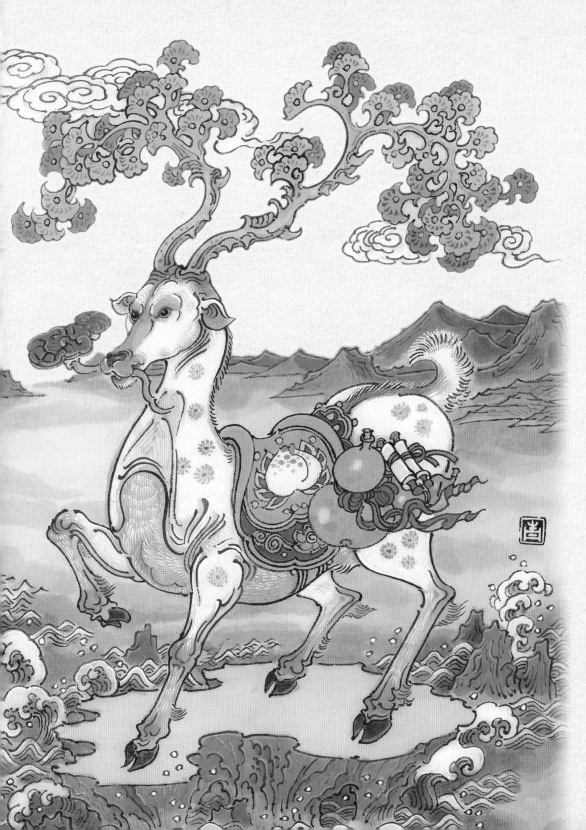

长寿白鹿

寿星公的脚力白鹿。他将白面狐狸变化的美人带入比丘国，蛊惑君王。和白面狐狸名义上是父女关系，实则是情人。二人把比丘国弄得乌烟瘴气，还骗国王说吃小儿心可以长寿。幸后来唐僧师徒来到比丘国，悟空唤众神救走孩童，变成师父模样，揭穿了鹿精的真面目，追至清华仙府时，寿星来求情，讨回此妖。

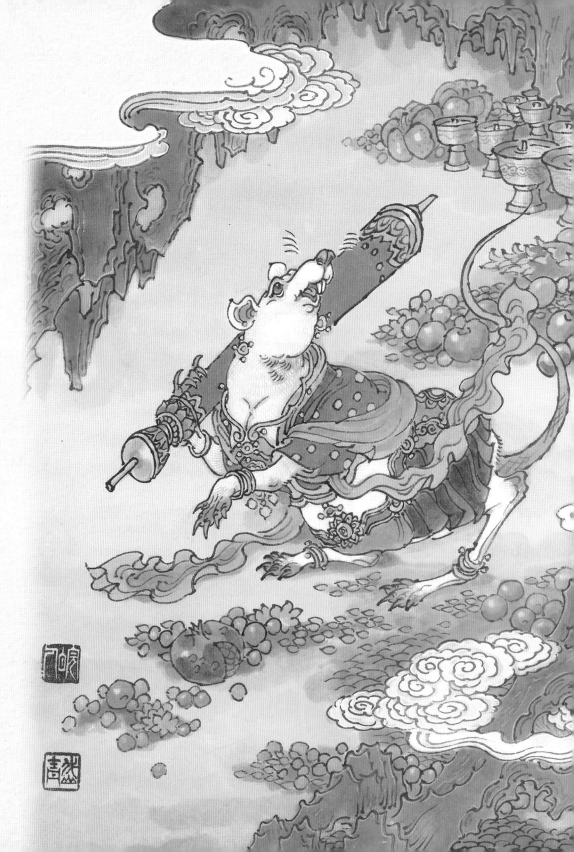

金鼻白鼠

金鼻白毛老鼠成
精。在灵山偷了香
花宝烛，称"半截
观音"。如来佛祖
命李天王父子将其
捕获，后被天王父
子放过。她就拜天
王为父，哪吒为兄，
设下牌位侍奉香
火。后来继续为妖，
称"地涌夫人"。
曾将鞋子变作自
己，两次骗过悟空。
最后还是被悟空找
到牌位，上天让天
王父子来收妖。

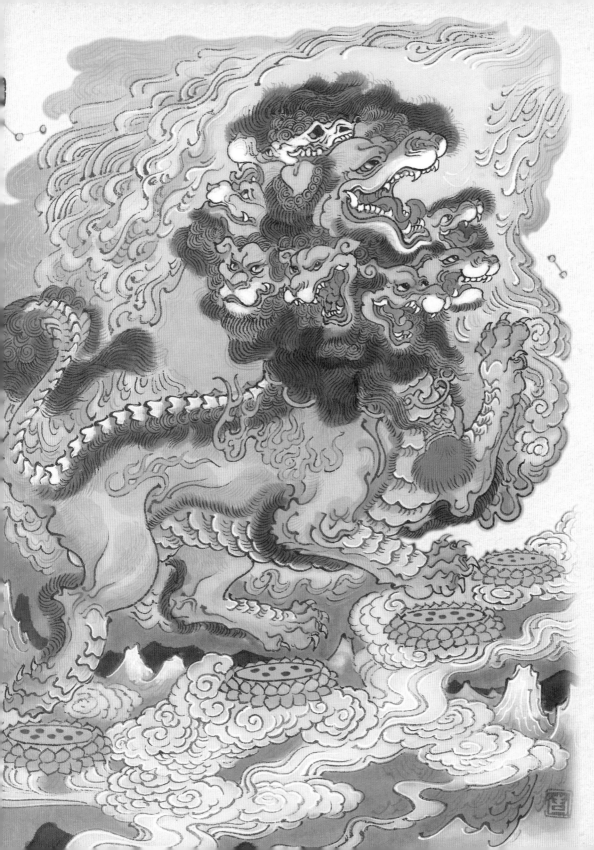

九灵元圣

太乙救苦天尊的坐骑九头狮子。守狮奴偷饮了大千甘露殿里的轮回琼液，没有拴好锁，它趁机跑下凡间三年。九曲盘桓洞的六狮精拜其为祖翁，受其庇护。因其主人大慈悲，所以他等闲也便不伤生。其本领高强，喊一声可以上通三天，下彻九泉。就连孙悟空也曾被他一口衔住，还是土地向悟空透露情报，悟空这才想起去请救苦天尊。

月宫玉兔

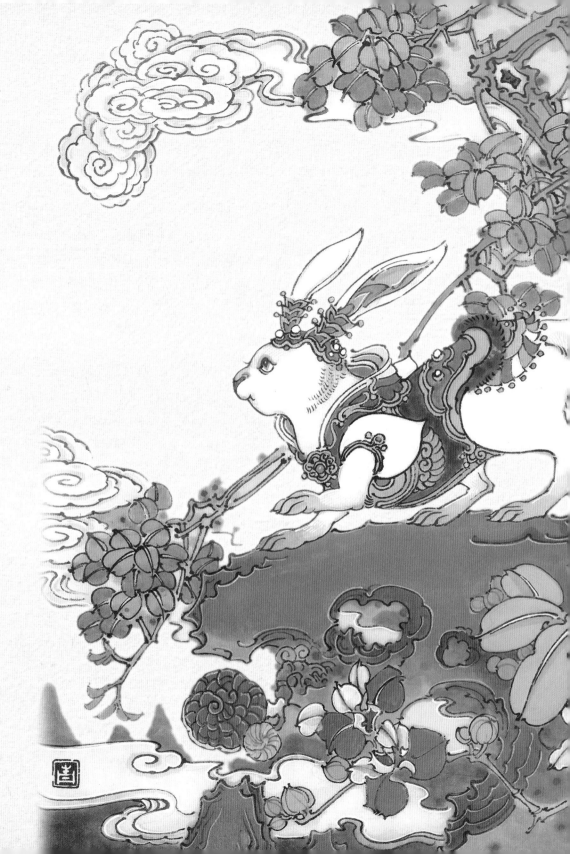

广寒宫捣玄霜仙药的玉兔儿。跑到天竺国将与她前世有仇的真公主摄到给金禅寺，自己变作公主模样，以公主的身份享受了一年的荣华富贵。假借国家之富，搭起彩楼。故意抛绣球砸中唐僧，要招他为驸马。悟空随师入朝，用"倚婚降怪"之计，在大喜之日现身降妖。玉兔不敌大圣，太阴星君率领姮娥仙子亲来求情。

190

西行五宝

第 9 篇

如意金箍棒

处处妖精棒下亡，论万成千无打算。

孙悟空的兵器，两头是两个金箍，中间乃一段乌铁；紧挨箍有镌成的一行字，唤作"如意金箍棒，重一万三千五百斤"。本是大禹治水时，用来定江海浅深的定子。后在东海被悟空所取，凭此棒上闹天宫，下惊幽冥，又保唐僧取经，一路上打遍妖魔鬼怪。

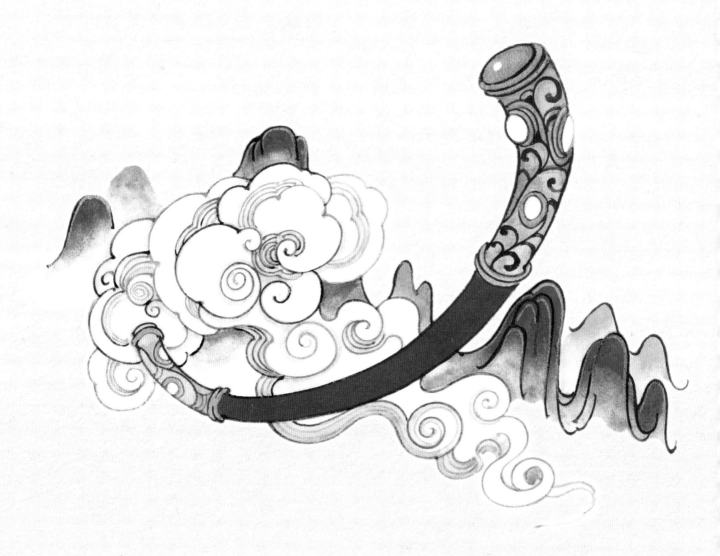

九环锡杖、锦襕袈裟

不染红尘些子秽，喜伴神僧上玉山。

如来佛祖亲赐给取经人的两件宝物之一，持此锡杖，不遭毒害。这锡杖是铜镶铁造，九个连环。又有九节仙藤，可以永驻容颜。

如来佛祖亲赐给取经人的两件宝物之一，穿此袈裟，免堕轮回。袈裟是冰蚕造炼抽丝，巧匠翻腾为线。仙娥织就，神女机成。这袈裟，闲时折叠，遇圣才穿。上边有如意珠、摩尼珠、辟尘珠、定风珠；又有那红玛瑙、紫珊瑚、夜明珠、舍利子。真是：条条仙气盈空，朵朵祥光捧圣。

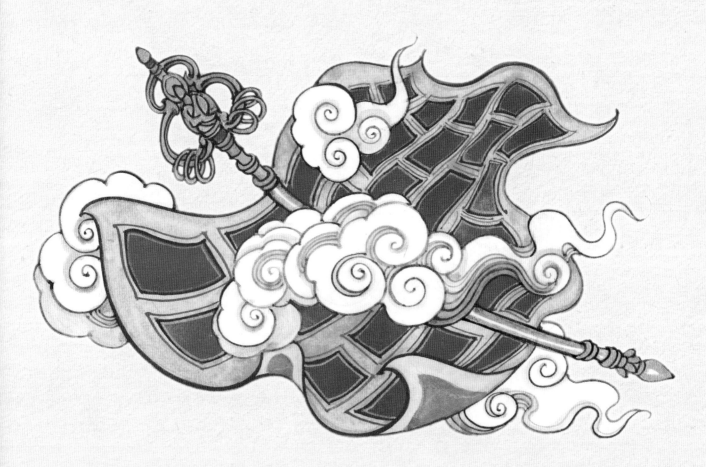

上宝迤金钯

巨齿铸来如龙爪，渗金妆就似虎形。

猪八戒的兵器，又称"九齿钉钯"。此宝来历甚大，太上老君动铃锤，荧惑亲身添炭屑。五方五帝用心机，六丁六甲费周折。集合了诸神的心血，才把神冰铁打成了上宝迤金钯，重五千零四十八斤。玉皇大帝将此钯赐给天蓬元帅为御节，后天蓬元帅被罚投胎，此钯也跟着他入了凡间。

降妖宝杖

唤作降妖真宝杖，管教一下碎天灵。

沙和尚的兵器，原是月宫里的梭罗仙木，由吴刚伐下，鲁班制造。里边一条金趁心，外边万道珠丝玠。和上宝逊金钯一样，重五千零四十八斤。玉皇大帝亲赐予卷帘大将随朝护驾，后卷帘贬凡尘，此杖跟他一起保护唐僧。